樂活色鉛筆
輕鬆繪

Lohas people draw easily with colored pencils

用簡單公式，塗繪出超寫實畫作

樂齡知音·學畫寶典

「快樂學習、忘記年齡」所指的「樂齡」，已是今日高齡者的精神標語。「樂齡」的學習內容很多，其中「美術」特別受到歡迎，然而要有好的學習成果，特別是對於「樂齡初學者」而言，必須要有「好的指導者」、「好的工具書」，以及「好的畫材與畫具」。

謝瑞芳老師擅長指導「色鉛筆畫」，她有感以初學者為對象，最容易實施教學的就是「色鉛筆畫」，理由是畫材的取得容易，以及不像油畫、水墨、水彩等在作畫時有太多不易控制的地方，只要得其「要領」，不但能夠「快速學成」，也可以慢工出細活，完成令人驚艷的作品。謝老師強調必須要有工具書以幫助學習，因而針對一般的初學者出版了教學用的工具書《色鉛筆自學BOOK》，介紹以科學的方法獲得色鉛筆畫的知識與技術，引起很大的迴響。又因找到了可疊色次數較高且能夠維持百年不褪色的色鉛筆，以及

紙質不會變黃的無酸性紙，為色鉛筆畫找到了傳承百年的契機。謝老師接著又出版了《繪聲繪影-勇闖藝術殿堂40位素人的圓夢之旅》，不僅證明「色鉛筆畫」的速成，也彰顯了師生的善用方法與努力，造就了素人的作品能夠在國內外的競賽與美展中，獲得亮麗的成績，值得喝采。

連續受邀撰寫序文，倍感榮幸。欣見謝老師以「樂齡族群」為對象，出版《樂活色鉛筆輕鬆繪》，相信對於想學繪畫的「樂齡者」而言，不僅僅可以達到「快樂學習、忘記年齡」，更可以因「圓繪畫之夢」而使生活更為美好，讓生命更有意義。

國立清華大學藝術與設計學系 前系主任／教授

蕭銘芚

認識瑞芳老師已經差不多有十年了。在教會中認識她時，她剛剛從一位專業設計師的崗位轉移職業生涯，在熟齡轉職的階段，經歷相當大的挑戰和掙扎。據她自己的描述，透過禱告，她獲得啟發，要投入藝術教學的領域。然而會創作繪畫，並不代表能夠教其他人畫。她從教會中開始試教小班的蝶古巴特，無償教導教會的弟兄姐妹，從中獲得了寶貴的教學經驗，也得到重要的自信，從而開始在救國團開班，並在新竹鐵道藝術村成立個人工作室，並持續開設色鉛筆課程。

她不畏艱難，不斷創造和追尋夢想。她其中一個夢想是寫書，將自己的技巧和理念付諸筆墨。此書是她的第四本書。她的第一本創作「色鉛筆畫的科學方法」，我們家庭也有榮幸參與創作的過程，小女透過與老師學畫，甚至作品也被刊登在老師的書中。相信此書會進一步幫助熟齡朋友進階色鉛筆的技能。

聖經新約雅各書 2:17 講到：「信心若沒有行為就是死的」。

摩爾門經中的先知摩羅乃在以帖書中教導信心的原則：「我，摩羅乃，要談談這些事；我要向世人說明，信心是所希望且沒有看到的事；……因為你們的信心受到考驗之前，你們不能獲得見證」（以帖書12：6）。

瑞芳老師深知這個道理，她用行為驗證信心，並且透過不斷的努力投入，更加深自己和其他人的信心。

我很榮幸能獲得她的邀請為此書寫序，希望看見此序的朋友都能透過本書獲得啟發、能力和喜樂。

耶穌基督後期聖徒教會新竹支聯會會長

周志鴻

60 以後的成長

朋友自日本Line了「新英格蘭醫學雜誌」上發表的一份研究報告，有幾個重點刷新我的認知：

❶ 一個人最有生產力的年齡是60～70歲，也就是人的智力活動在退休前尚未達到巔峰。

❷ 諾貝爾獎獲得者平均年齡為62歲。

❸ 全球100家最大公司平均年齡為63歲。

❹ 全球最大的100個教會牧師平均年齡為71歲。

也就是一個人最好和最富有成效的年分是在60到80歲之間。目前台灣平均壽命超過80歲，退休之後規劃人生的第二春是不可撼動的真實。

車錯過可等下一班，人生錯過就一輩子。

回首來時路，選擇與被選擇最後都是掌握在自己手裡，17歲時對國文老師「寫書」的允諾在60歲時才實現，但與之相處的點滴彷彿昨日，林淥娟老師你好嗎？

我認為「自信」是帶領你走過坎坷道路中最重要的態度。40歲後對自己的肯定已堅強到可以自行發出盔甲護身。如果終將踽踽而行，早已行囊滿滿。

人的脆弱源自不自信，我能安然度過諸多考驗，「自信」是我最大的武器。我想幫助需要它的人，在你年輕懵懂的人生裡。

共情是對生活認知的態度

繪畫是航向未知的一種方式，儘管社會不斷變遷但過去與現在仍有雷同之處。不變的是人性，雖歷千年卻仍相似。這條通往認知與覺醒的過程倍感艱辛，將感情融入到畫面中。透過眼睛，我們更能看清楚一切，那是畫家傾力注入心靈深處的悸動。藉由光線明暗的掌握和空間的營造來反覆表達內心活動的隱喻。讓觀賞者如同身歷其境和通過對人性理解的一種反思與共鳴。

卸下滿身行囊悠閒轉身的同時，彷彿0與100極度的拉扯，精神與物質開始嚴重失衡。我們的主心骨重新設定，人生的第二春在退休後開始。

撕去標籤、反思未來的定義，人設是新的，頭銜卻也不再如此執著。

寫書、教畫、陪伴親情、日子慢活又鬆散。喜歡八卦與三五好友聊家常。無偶像情結竟也開始追星，從而深切體會與偶像同悲喜，雖然她才30歲——中國女演員楊紫。享受動情的微妙，是為寫作和畫出我嚮往的烏托邦。

開始不再要求回報，喜歡雙贏的處事態度，只要利他就可做。把傳承當作信仰，以前將不合理、不公義之處會口誅筆伐，現在會想以畫筆與寫作謀解決之法。

60是多好的年紀，是另一個人生的開始，是心無旁騖手能抓住的圓滿幸福。

ABOUT THE AUTHOR

實踐美工設計系
240小時綠建築設計
社區大學／救國團藝術教師
2015～2016年新竹鐵道藝術村駐村藝術家
傑羅思藝術設計師／藝術教師／作家
2015～2023年色鉛筆畫教學與出書
學生55人獲得國內外展覽邀請，入選畫作73幅其中13件被收藏

◆ 主要經歷
　2017年 得藝美術館演講；**2015～2016年** 二屆新竹鐵道藝術村駐村藝術家；**2015年** 新竹創業協會演講：故事行銷和個人品牌的塑造；**2014年** 耶穌基督後期聖徒教會新竹支聯會SRC專員／藝術總監；**2011年** 愷正國際有限公司：美國流行女鞋設計師／主管（深圳）；**2004年** 三明燈飾七洋電器歐洲燈飾設計師／主管（中國廣東）；**1998年** 階梯芝麻街美語業務經理；**1988年** 東儀廣告公司藝術總監

◆ 作品展覽
　2023年 繪聲繪影色鉛筆畫作品展；**2020年** 有畫色鉛筆畫畫展；**2017年** 蝶舞．手捻作品展（蝶古巴特藝術）；**2016年** SOGO百貨作品展、駐村藝術家聯展、枕石畫坊作品展；**2015年** 新竹鐵道藝術村作品展、駐村藝術家聯展

◆ 出書與榮譽
　2022年 出書《色鉛筆自學BOOK》、《繪聲繪影─勇闖藝術殿堂》；**2021年** 國際藝術家大獎賽二件入選（作品被收藏）、日本 Mellow Art Award 二件入選；**2020年** 義大利PrismaArtPrize入選；2017年第三屆台灣輕鬆藝博會三件參展作品被收藏；**2017年** 出書《色鉛筆畫的科學方法》

本書使用說明

INSTRUCTIONS FOR USE OF THIS BOOK

♦ **附影片說明QRcode，讓你邊聽邊學習**

內文散布著QRcode影片解說，包含針對特定主題的內容解說，以及繪製示範、作業說明等，大家可以掃描QRcode聆聽。

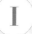

♦ 九張作品的運用標準版完成圖（頁面I）說明外，在現場示範（頁面II）中，附圖文步驟（完成圖A）、影片實錄（完成圖B）兩種示範，供初學者依個人習慣學習。

I 為繪圖分析頁面，展示的繪製完成圖為標準版。

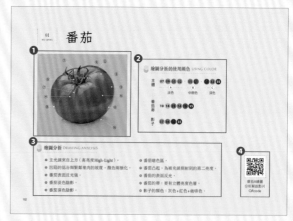

❶ 為標準版完成圖。

❷ 為繪製時，用來參考的色號。

❸ 為繪製該張圖的解析說明，可依據完成圖上的編碼，查找說明文字的相對位置。

❹ 掃描QRcode可觀看繪圖分析的解說影片。

為繪製示範A的頁面，頁面末端會有繪製示範B的QRcode。

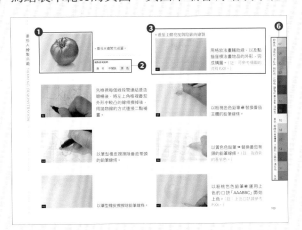

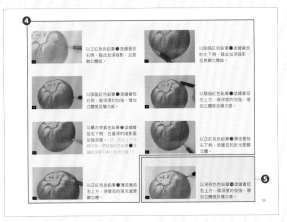

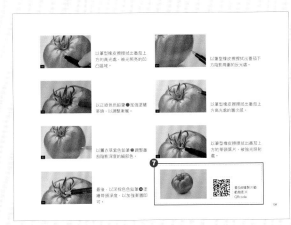

❶ 為完成圖A。

❷ 將淡色、中間色、深色以不同顏色的底色區隔。

❸ 淺色區域為淺米色○。

❹ 中間色區域為米色○。

❺ 深色區域為米灰色○。

❻ 完成圖A的使用色號，大家可以參考使用。

❼ 掃描QRcode，可觀看完成圖B的繪製示範動態影片。

繪製完成圖色票參考

0	01	02	03	04	05	06
白色	正紅色	粉紅色	緋紅色	酒紅色	洋紅色	胭脂紅

07	08	09	10	11	12	13
粉桃色	桔色	淺桔色	黃色	淺黃色	金黃色	檸檬黃

14	15	16	17	18	19	20
土黃色	焦黃色	正綠色	青綠色	柳綠色	常蘚苔綠	孔雀綠

21	22	23	24	25	26	27
鉻綠色	海洋綠	松綠色	青橄欖綠	橄欖綠	深棕綠	正藍色

28	29	30	31	32	33	34
淺藍色	鈷藍色	湖藍色	紫色	薰衣草紫	木槿紫	淺棕色

35	36	37	38	39
深棕色	灰色	淺灰色	黑色	彩陶藍

（註：此色票為對應第二章節繪製示範的色號總表。）

目錄

CONTENTS

色鉛筆的基本技巧

BASIC TECHNIQUES FOR COLORED PENCILS

色鉛筆操作實繪
COLOR PENCIL HANDS-ON DRAWING

CHAPTER 1

BASIC TECHNIQUES
for Colored Pencils

色鉛筆的
基本技巧

紙與筆對作品的影響

鉛筆和紙張的選擇，關係到繪畫後的效果，有時甚至會影響畫風的改變。到高階課程，紙張與筆的疊色讓摩擦頻率更高，繪畫工具的選擇就會更顯重要。

例如：比起使用粒子較細的紙張，粒子較大和粗糙的紙張很難畫出細膩的色鉛筆作品（例如：粉玫瑰）。

另外，使用質地較硬的色鉛筆時，要避免使用較薄的紙張繪製，以免在重複疊色數遍後，將紙張摩擦至破了。

細顆粒紙（標準顆粒）

畫面較平整，但太平滑會使色鉛筆顏色難以附著。

中顆粒紙

紙張用手摸起來有一點澀的觸感，且目視時沒有明顯的紋路。

SECTION 01　紙張的種類

紙的種類說明影片 QRcode

只要紙張不是太過光滑或太粗糙，色鉛筆可以畫在任何紙張上，甚至可以畫在毛玻璃上。色鉛筆的顏色屬性較鮮豔，因此若紙張不合適，畫圖時就可能會導致不容易上色、濃度不均勻、繪製的顏色上有小陀點（指凸出的小點）或破洞等。

而紙張大致可分為三個種類：細顆粒紙、中顆粒紙、粗顆粒紙，以下將分別說明。

範例　粉玫瑰

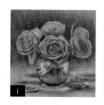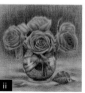

i. **畫好的原圖**
　使用有紋路的水彩紙，以致上色時無法填滿畫面，就算再特別補色，效果還是有限。

ii. **第一次補色**
　第一次用色鉛筆在露白處補色，效果不如預期。

iii.**第二次補色**
　第二次用色鉛筆在露白處補色，效果好一些，但仍無法將露白的痕跡完全消除。

粗顆粒紙

粗質面會讓色鉛筆形成斷裂或白顆粒，無法做細膩的描寫，且顏色不易覆蓋。

範例

青蘋果

繪圖效果較粗糙。

COLUMN 1 紙的厚度

① **較厚的紙**：適合長時間的素描。

② **較薄的紙**：適合短時間的速寫。

③ **粗細適中的紙**：較能表現色鉛筆塗抹後的色層深度。

　　因此，想要繪出精緻的畫作，就要選用密度高而厚的紙。

COLUMN 2 紙的選擇方式

① 最簡單的選擇為素描用紙，素描紙粗糙程度適中，有紋理卻不明顯，很適合色鉛筆上色。

② 坊間的畫圖紙或水彩紙較不適用，不是太薄，就是一立起筆尖就會勾到，感覺起了毛絮，或是有明顯的橫紋，顏色不好堆疊上去。

③ 紙張有散裝和集結成冊的素描簿，前者好收藏，後者攜帶方便。有些素描簿裡每張都有裁切線，只要一撕就能成為單張的畫紙，但因為有修邊，所以紙張會比一般尺寸略小一點。

④ 目前符合環保的無酸性紙很符合專業畫家的需求，但多為進口，且價格不斐。

Little Knowledge About Painting

繪畫小知識

無酸性紙介紹

　　製造新型無酸性紙的植物纖維，有經過特殊的處理，去除酸性成分，因此可用來印製書刊和特殊文獻，以及用來保存檔案。

　　至於一般的報紙是以酸性紙張製作，因此只有很短的保存年限。後來，透過添加溫和施膠劑和碳酸鈣，人們製造出永久性紙張，保存時間長達200年。

⑤ 坊間用的模造紙不適合色鉛筆的高疊色，除了耐磨度弱外，橡皮擦擦拭時易起毛絮和造成破紙。

繪畫小知識

繪圖時如何保持畫面的清潔

❶ 紙張不耐吸粉與手會出汗者，容易弄髒手和紙張，這時可以在手的下方墊一張白紙或塑膠片，讓手與畫面不直接接觸，以保護畫面。

❷ 可在手的下方墊一張白紙，作為繪畫時的色鉛筆試色板。

❸ 可將未完成的作品放在塑膠袋內，以避免摩擦。

筆的種類

在開始繪畫前，選擇好工具是首要任務，市面上的色鉛筆琳瑯滿目，有不同品牌和不同組合，套組分別有24、36、72、120、150等枝數，也有散裝可做補色用。

色鉛筆大致可分為兩個種類：油性、水性。

筆的種類說明
影片 QRcode

性質	說明	筆芯
油性	色彩飽滿、筆觸流暢、透明度較高、遇水不易溶解，但質地較澀。	有軟、硬之分，種類較多。
水性	可乾濕兩用，遇水後可以溶解，所以能畫出水彩的效果，質地較軟。	較軟、易斷。

筆的選擇方式

❶ 初學者很適合選36色，也可依個人需求添購或直接購買72色。畫靜物或食物會使用較多的顏色，建議可以盡量選擇多顏色的組合。

❷ 初學者推薦施X樓水性色鉛筆，色相齊全外，鮮豔好上色；紅牌的筆質地較硬；藍牌的筆質較軟，出色較輕鬆，價格稍貴一些；綠牌是頂級，價格大約高2～3倍。

❸ 市面都是以盒裝出售，在筆身方面，則有角形和圓形筆桿，有的直徑較粗，剛使用時很不習慣，用久就習慣了。

❹ 若色鉛筆質地較硬（H、2H）時，要避免使用較薄的紙，經常修改和不確定的塗抹，重複疊色數遍後，紙就被摩擦破了。例如：紅牌色鉛筆（初學等級），繪圖時筆芯硬、筆質太澀，當換成其他品牌（藍色包裝），就很少聽學員抱怨了。

❺ 大尺寸（例如：4K，54×39cm）對筆和紙張的要求相對提升，而較軟質的色鉛筆，能提供較高色彩強度和疊色次數

多的效果。例如：藍牌（藍色鐵盒）的色鉛筆，筆質較軟、出色容易，深度的層次可以有立體的呈現。

❻ 常見的筆芯硬度可分為H、HB、B三種，以下分別說明。

筆芯硬度	筆芯特色	適合繪製的物品
H	筆芯質地較硬，顏色較淡，不利於疊色。	適合畫較硬的物體，例如：五金、岩石等。
B	筆芯質地較軟，顏色較深，適合疊色。	適合畫顏色深與層次較高，或軟的物體，例如：布、花卉、水果等。
HB	筆芯質地介於硬和軟之間。	常用於作品裡的構圖，以及學生書寫文字。

SECTION
03　繪製疊色時的常見問題與解答

作品畫面破洞的三種補救方法

❶ 作品完成後，在破洞上將色鉛筆垂直點色，並持續輕點，直到將顏色填滿。

❷ 將色鉛筆傾斜45度後點色，並持續輕點，直到將顏色填滿。

❸ 將壓克力顏料不加水調色後，再用小圭筆沾顏料輕點，直到將顏色填滿。

繪製疊色時的
常見問題與解答
說明影片
QRcode

紅椒破洞補好後的效果。

右圖是破洞後，整張完成補救的效果。

畫面凹痕

在構圖時手太用力、用較澀的筆，都是造成畫面凹痕的原因。

作品油點

畫圖時施力不均勻、用較澀的筆，都是造成作品油點的原因。

用澀筆和正常繪製的效果比較

較平滑的紙、軟硬適中的筆、一定的技巧，是繪圖的重要因素。

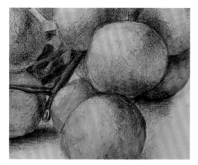

用澀筆繪製的筆觸效果。

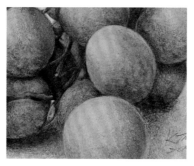

正常繪製的筆觸效果。

作品畫面破洞

疊色多次、不當的擦拭、筆太澀、紙張韌性不夠、畫圖時施力不均勻都是造成破洞的原因。

繪畫小知識

由於色鉛筆顏色多、色系豐富，初學者在選色時，若只憑感覺選色，會變成只習慣使用特定幾枝色鉛筆，易使整體色感不豐富，也會造成色鉛筆使用不均。

因此建議製作色板，並以七色為一行，每行的起點在色鉛筆盒上用修正液做記號，讓色鉛筆也做檔案管理，未來在找色時，就不怕眼花撩亂，且可有效率的找到顏色。

用修正液做記號。

色板範例。

工具及材料的介紹與選擇

色鉛筆

說明

有分油性和水性二種，通常水性質地較軟，油性質地較澀（等級較高的油性筆則無此問題），套組有24、36、48、60、72、120、132色等。

其他須知

❶ 初學者選用36色的水性色鉛筆就夠用，且學員可因顏色有限，而更扎實的學到配色和疊色的技巧。

❷ 畫圖時因使用的色系不同，使色鉛筆長短不一時，可使用鉛筆延長桿補救。

❸ 美術用品店或網站有賣散裝單枝色鉛筆。

❹ 市面上推出了名為水彩的色鉛筆，但那應歸類到水彩畫具會比較好。

❺ 水性色鉛筆使用完後要收到鐵盒裡，否則台灣氣候潮濕，色鉛筆容易發霉與斷裂。

品牌差異

坊間品牌很多，使用起來各有特色，但每家出的色系不同，例如：天Ｘ牌的正綠色和橄欖綠沒有施Ｘ樓的鮮豔，在畫蔬果、花的葉子和青蘋果時，較無法表現出花果鮮嫩的樣子。

構圖鉛筆

構圖時建議使用2B鉛筆，質地較軟不傷紙；也可用HB鉛筆；或用自動鉛筆，不用削，用起來也很方便。

色板

由於筆身和實際繪製的顏色會有出入，故色板建議親手製作，找色時較方便。（註：詳細請參考P.29。）

速寫簿

畫色鉛筆素描的本子，要採用紋路較平整且較厚的紙，上色時才不會有凹洞和白點。

軟橡皮擦

做漸層和擦亮時使用。

硬橡皮擦

做漸層和擦亮時使用。

筆型橡皮擦

當需要更細膩的處理時使用，因輕薄、口徑小、非常好用。

簡易型削筆刀

長時間做畫，筆尖極易磨平，為了能隨時保持最佳狀態，須隨身攜帶並削尖。

簡易型削筆器

長時間做畫，筆尖極易磨平，為了能隨時保持最佳狀態，須隨身攜帶並削尖。

噴膠

在繪製完後使用，避免畫作因摩擦而掉色。

長尺或短尺

由於構圖採用格放法，運用尺，會使尺寸設定更為準確。

小刷子

構圖時，常會有需要修改的時候，使用橡皮擦修改時，會將畫面弄得到處是橡皮擦屑，此時會用小刷子刷除。

整本畫冊

整本畫冊方便攜帶，但因整本紙張有修邊，故比常用的尺寸稍微小一些。

整本紙張因有厚度，所以能保護畫紙不彎曲便於攜帶外，繪製時不會因桌面髒汙而破壞畫面。

桌上畫架

通常用在紙張尺寸4K（54×39cm）、2K（54×78cm）。

桌上簡易畫架

通常用在紙張尺寸A4（21×29.7cm）～8K（39.3×27.2cm）。

地上型簡易畫架

可以移動的簡易畫架，缺點是容易倒塌。

地上可調式製圖桌

可以調整諸多角度，方便配合畫者的姿勢。不占據空間，是色鉛筆學員常用的畫架。

大圖用畫筒

任何紙張尺寸均可以使用，通常是4K（54×39cm）以上。

外出型畫袋

4K（54×39cm）以下的紙張尺寸均可使用。

活動筋骨：手與筆的關係

繪畫是手與眼的協調，但一般人通常是觀察的能力較好，也就是大家常說的「喜歡但不會畫」。

沒接觸過畫畫的人，手都很僵硬，因此在畫前，可先在廢紙上畫圈圈，並施予一定的力量，而這個力道要有三種，分別是很輕、略重和標準（能一直維持的力度）。

多參觀展覽看不同的作品，讓眼睛有顏色記憶的積累，再加上手力的控制，這些都能協助大家學習畫畫。

SECTION 01　筆觸的種類及表現方式

鉛筆畫是由線條開始，運用各種不同的線條密度交織形成面。線條筆觸的種類及表現方式大致上分為：直線、橫線、亂線、弧線、羽毛線畫法、點等。

筆觸的種類
說明影片QRcode

由於須長時間作畫，如何輕鬆的握筆和筆觸的表達，就至關重要。通常用45度，並在由左下往右上的方向繪製最輕鬆，是一種慣性，也是較多人使用的方式。

COLUMN 1　握筆的五種方式

畫精細線和面　用平常寫字的握筆方式繪圖。

強壓粗線或面　用食指壓住筆芯施力。

畫寬面　將筆打橫輕握，筆芯橫向接觸紙。

畫細直線　將筆打直輕握，筆芯直向接觸紙。

畫靈活線

將小指支撐於桌面做為軸心，用四指輕握筆，並用手腕運轉繪製方向。

握筆的五種方式
說明影片QRcode

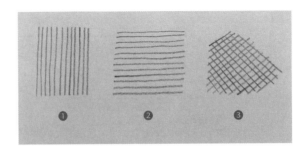

❶ 直線；
❷ 橫線；
❸ 交叉線。

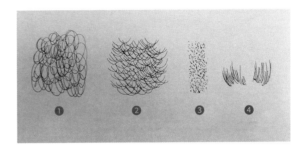

❶ 亂線；
❷ 羽毛線；
❸ 點；
❹ 弧線。

手表達的方式

❶ 僵硬且連續的表達方式，容易造成重疊。
❷ 自然且柔和的表達方式，重疊痕跡較少。

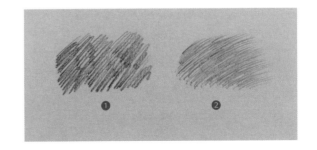

弧線與球體

弧線畫法很像羽毛線，筆觸差別在方向的不同，對球體或類似球體畫作很好用。相較畫45度的筆觸，更能展現球形柔軟的立體感。

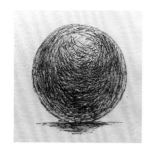

球的筆觸練習

❶ 直線＋橫線＋交叉線＋弧線；❷ 羽毛線；❸ 弧線＋亂線＋羽毛線。

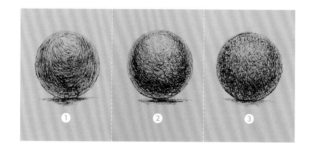

COLUMN 3 筆觸的表現方式

筆觸的表達有時關係著描繪物體表面特色的成敗，筆觸是色鉛筆在紙上留下的路徑，筆觸就像個性，雖有辨識度，但透過後天的學習還是能表達的更好。

不管原先筆觸的表達方式是好或壞，都能透過技巧的訓練達到完美。首先要學習的，只是如何將眼前的物件，

透過明、暗、光線和色彩的技巧表達出來。因為眼睛看到的，並不代表你的手可以表達出來，就像是說得一手好菜，卻不一定是廚師一樣。

繪畫是畫物體的表面，因此如何表現出被畫物的特徵與顏色的表達，就至關重要。居家常見的蔬果、花卉，很多都別具特色，例如：苦瓜、芭樂、荔枝、奇異果、玫瑰、菊花等，因此畫畫時，如果沒將顏色與特徵表現出來，作品就很難有說服力。

♦ 不同筆觸的線條畫法

鉛筆的筆觸是線，但作品卻是以「面」的立體來表達，因此在畫線時，線與線之間須密密的往下排線，不可有縫隙，因縫隙的空間會讓顏色不準確，就如同顏色裡加了白色，整體就變淡了。

僵硬的筆觸。

柔和的筆觸。

一般線條畫法

筆觸帶有方向性，通常是「順著物體的生長和構圖線的方向描繪」，例如：如果是繪製圓形物體，筆觸的方向就要用圓弧線，或是用柔軟的線條表達。

如果繪畫的筆觸是以線條為主，色鉛筆就須常使用隨身削筆機，讓筆保持最佳狀態。此外，在繪製時，盡量不擦拭線條，而是透過不斷的觀察，用線條的疏密和色彩的濃淡，來詮釋立體感。

範例 漢堡

使用材料工具

油性色鉛筆、中顆粒紙。

繪製須知

❶ **繪製的筆觸**：直線、橫線、交叉線等一般線條畫法。
❷ **亮部的表現**：線條間隙較鬆、顏色較淡。
❸ **暗部的表現**：線條較密、顏色較深，且明暗之間的銜接不會太明顯。

羽毛畫法

繪畫最重要的是凸顯被畫物的特色。以奇異果為例，如果使用一般線條畫法，就無法表現出奇異果毛茸茸的特色。

這就是要熟知不同筆觸畫法的原因，所以此時須採用羽毛線畫法，來繪製奇異果的表面。

範例 奇異果

使用材料工具

水性色鉛筆、細顆粒紙，筆觸較細膩。

繪製須知

用羽毛線條的畫法，表現出奇異果的毛茸表面。雖然畫作有色彩與不同層次的重疊，但仍可以看見羽毛線筆觸的痕跡。

認識顏色與色環

色鉛筆的特色為輕巧、機動性大、方便使用,且不像水彩或壓克力顏料須透過水調合成新的顏色,所以帶著色鉛筆去旅行,不需要善後清洗、不用擔心弄髒衣物,只要一本速寫本、一盒色鉛筆,繪畫就可以開始。

對比的補色。

相似色
(類似色)。

而大家所懼怕的「配色」雖然視覺看起來不相同,但只要了解基本色彩(指紅、黃、藍等),就能快速抓到顏色。

例如:以紅色為例,像甜椒、番茄、蘋果等自然界水果的紅色都不相同,但都統稱為紅色;只要理解上色媒材的屬性,像油畫、水彩、彩色筆等呈現的紅色都不同,只要增加對色彩的認知,要理解顏色就不難。以下分別說明色環、補色與鄰近色等色彩學基本原理。

SECTION 01　顏色與色環的關係

顏色與色環的
關係說明影片
QRcode

色環又稱色輪、色圈,是以圓環來表示可見光的顏色。例如:

紅、橙、黃、黃綠、綠、藍綠、藍、紫,將圓環分為八格,每格有三色;中間的為主色;左和右為趨近兩色的鄰近色。例如:橙色的鄰近色是紅色和黃色。

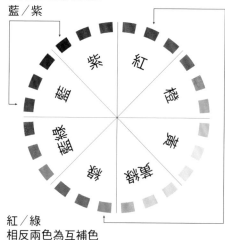

相鄰兩色為鄰近色
藍/紫

紅/綠
相反兩色為互補色

SECTION 02　顏色的比例關係

除了「紅、黃、藍」的第一次色,其他的顏色都需要靠疊色完成。若把每個顏色分為10個等級的深度,則1為最淡,10為最深(什麼是色的重量請參考P.40)。而色環裡紅、橙、黃、黃

綠、綠、藍綠、藍、紫的八格顏色，每格中間的主色，顏色深度都是10。

以暖色系（紅、橙、黃）的橙色格為例，是5：5的紅＋黃＝橙色，且若紅色深度比例在5以上，橙色的顏色就會趨近紅色；若紅色深度比例是5以下，橙色的顏色就會趨近黃色。

至於色鉛筆在色環裡的八格當中，與左、右鄰近色在疊色裡的關係，以下說明。

紅

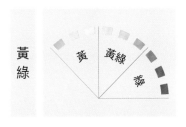

色系

紫（紅＋藍）◀ **紅** ▶ 橙（紅＋黃）。

色系由冷漸層到暖色系，且三色間都有**紅色**作為公因數，因此畫面是協調的。

橙

色系

紅 ◀ **橙（紅＋黃）** ▶ 黃。

色系為暖色系，且三色間都有**紅、黃色**作為公因數，因此畫面是協調的。

黃

色系

橙（紅＋黃）◀ **黃** ▶ 黃綠（黃＋綠）。

色系由暖漸層到冷色系，且三色間都有**黃色**作為公因數，因此畫面是協調的

黃綠

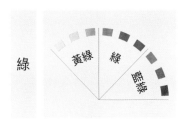

色系

黃 ◀ **黃綠（黃＋綠）** ▶ 綠（黃＋藍）。

色系由暖漸層到冷色系，且三色間都有**黃色**作為公因數，因此畫面是協調的。

綠

色系

黃綠（黃＋綠）◀ **綠** ▶ 藍綠（藍＋綠）。

色系由微暖漸層到冷色系，且三色間都有**黃、藍色**作為公因數，因此畫面是協調的。

藍綠

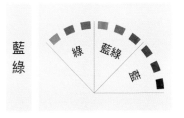

色系

綠 ◀ **藍綠（藍＋綠）** ▶ 藍。

色系綠 ▶ 藍為冷色系，且三色間都有**藍色**作為公因數，因此畫面是協調的。

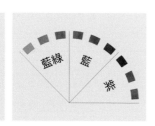

色系

藍綠（藍＋綠）◀ **藍** ➡ 紫（紅＋藍）。

色系藍綠 ➡ 紫為冷色系，且三色間都有**藍色**作為公因數，因此畫面是協調的。

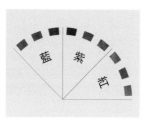

色系

藍 ◀ **紫（紅＋藍）**➡ 紅。

色系由冷漸層到暖色系，且三色間都有**紅、藍色**作為公因數，因此畫面是協調的。

SECTION 03 色彩三要素

① **色相**：色彩名稱，例如：紅、橙、黃、黃綠、綠。

② **明度**：色彩明暗和深淺，例如：明＝色彩＋白色（任何顏色加上白色的明度會變高）；暗＝色彩＋黑色（任何顏色加上黑色的明度會變低）。

③ **彩度**：色彩飽和程度，可將兩色或三色相混，例如：色彩＋灰色（任何顏色加上灰色，都會使彩度下降）。

色彩三原色

為紅、黃、藍三色，又稱第一次色，也是最基礎的顏色。

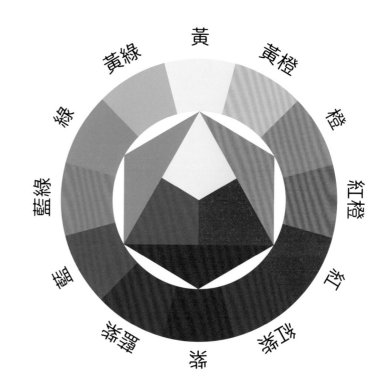

調色

又稱第二次色，是把三原色中的任兩個顏色相加，而成為新的顏色。

 紅 黃 ＝ 橙　藍 黃 ＝ 綠　藍 紅 ＝ 紫

繪畫小知識

　　如果用調色（疊色）的方式畫畫，雖然只要幾枝筆，但必須在紙張上堆疊多層色彩，疊色厚且顏色會較深沉，非專業的人很難做到。不過，市面上有很多色鉛筆的套裝組合，選色很方便，只要色鉛筆枝數及顏色眾多，直觀選色就不會有調色的問題。（註：疊色練習請參考 P.37。）

SECTION 04　補色與協調色的關係

◆ 補色與鄰近色

❶ 補色（Complementary Color Scheme）

將三原色中的任兩色相混後，能得到第二次色，且位在色環上兩側（180°）的顏色，就是互為補色，而當兩個補色並置時，就會產生強烈的顏色對比。

補色也可視為位在色環的對角線上，正對面的兩種顏色，例如：紅、綠二色。

實際運用

對比色是活潑且很有趣的，要顧及整體和諧在主色調與配色間做比例的調整，野獸派畫家馬諦斯（Henri Matisse）將補色的對比效果做了大膽的使用，並將畫面取得了強烈衝擊比的視覺效果。而時尚界也常用補色做設計，稱為「撞色」。

❷ 鄰近色（Adjacent Color）

指某色和左、右鄰近色的關係，例如：橙色的鄰近色是紅色和黃色。

實際運用

彩虹或漸層色，通常帶給人一種溫和、舒適的感覺，且色彩的使用比例尤其重要，最好能以成比例的漸進方式運用。

❸ 相似色（Analogous Color Scheme）

色環中分為八格（可參考 P.24 的色環），而每格三色中間的顏色為主色，而同一格中相鄰的三色，就稱為相似色。

實際運用

視覺上，紅番茄是大紅偏一點橘色；蘋果則是偏暗紅色或咖啡紅色。因此在畫紅番茄時，紅色與橙色間要加入 2～3 階的紅橙色，並且紅色系要占 60% 的比例，才不會色偏，在繪製完成時，畫面整體的漸層效果才會好看。

顏色的屬性與色板製作

顏色也有溫度

顏色是透過「視覺感受到的狀態」，所以你看到的顏色絕對不是單純的顏色，例如：蘋果，有的人覺得是紅色、但應該也有人覺得是褐色或磚紅色。因為同一顆蘋果上出現類似的顏色，就稱為同色系或相似色。

眼睛看到的顏色，會讓我們感受到溫度和產生聯想，所以將生活上的感知，依據帶給人的感覺，將顏色分為暖色系、冷色系及中性色系，再去分析色覺、感覺和語意象徵。

色系	顏色	色覺	感覺	象徵
暖色系 （前進）	紅	色彩鮮明、輕快活潑。	熱情、溫暖、興奮、刺激。	喜慶、積極、吉祥。
	橙		溫暖、忌妒、任性、華美。	健康、自由、勇敢。
	黃		溫暖、尖銳、華貴。	光明、權威、慈悲。
	褐		寂寞、沉默、幽靜。	煩悶、保守、古典。
冷色系 （後退）	綠	收縮和遠離感。	清新、安靜、涼快、舒適。	春天、和平、生長。
	藍		冷靜、憂鬱、冷酷、沉思。	廣大、真理、希望。
	紫		神祕、情慾、憂鬱、安靜。	高貴、奢華、優越。
中性色系 （無色彩）	白	無情、消極。	潔白、樸素、純潔、天真。	正直、真實、榮耀。
	灰		寂寞、冷淡、頹喪、沉悶。	樸素、穩健。
	黑		恐怖、沉痛、陰森、失望。	嚴肅、死亡、莊重。
金屬	金銀色	閃閃生光。	歡樂、熱鬧。	高貴、喜慶。

暖色系畫作。

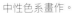

中性色系畫作。

冷色系畫作。

料的顏色，或筆芯的顏色與實際畫出的顏色會有出入，所以有時顏色太多挑色不易，另外，因廠商附帶的色板是印刷色，與色鉛筆有質地上和色差的問題，所以自製色板才能看出最真實的顏色。

色鉛筆枝數越多，色系間的差距越小，也越自然；反之，則跳色越大。因此需要自製色板，在繪圖時，找色會較為便利，以下說明36色板的製作。

60色及132色的自製色板。

COLUMN 2 製作36色板

不同廠商出的色系都不相同，而以36色為例，施X樓36色水性筆最適合初學者使用，因為每個色系都有配置到，尤其是橄欖綠，很多廠商在配置36色時沒放進去的，但在畫蔬菜或青蘋果時，就須用到橄欖綠。

SECTION 02 色票與色板

COLUMN 1 色票

色鉛筆的組合很多，因為色鉛筆筆桿塗

色票與色板說明影片QRcode

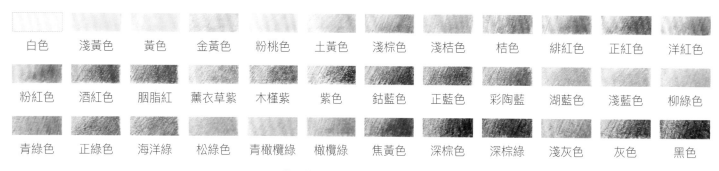

白色	淺黃色	黃色	金黃色	粉桃色	土黃色	淺棕色	淺桔色	桔色	緋紅色	正紅色	洋紅色
粉紅色	酒紅色	胭脂紅	薰衣草紫	木槿紫	紫色	鈷藍色	正藍色	彩陶藍	湖藍色	淺藍色	柳綠色
青綠色	正綠色	海洋綠	松綠色	青橄欖綠	橄欖綠	焦黃色	深棕色	深棕綠	淺灰色	灰色	黑色

施Ⅹ樓36色水性色鉛筆顏色代號。

♦ 色板的優點

❶ 運用色板可以輕鬆的記住顏色、了解各種色系間的深淺配色，以及漸層色相互間的關係。

❷ 色鉛筆用到太短，欲購買新的色鉛筆時，可根據色板的顏色和代號添購。

❸ 繪製時，可省掉找顏色的時間。

❹ 可節省桌上放文具的空間，例如：先透過色板將需要用到的色鉛筆顏色找好，就不用將整盒色鉛筆一直放在桌上。

♦ 製作方法

將A4的厚紙板對切一半，再用透明膠帶黏貼切邊復原，使用時，方便對折。

雖然品牌的包裝不太一樣，但色板的尺寸只要適合放置空間，都是可以的。另外，將色板用膠膜護貝，可延長使用時間。

30年前購買的色鉛筆，現在已是骨董級，繪圖時手感很澀、出色很淡，應是因年代久遠而氧化了。

簡易的色鉛筆四色混合變化

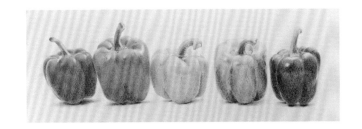

自然界是一個無邊無際的博物館，置身其中的任何物種，都呈現巨大的能量，是科學家永遠發表不完的題材。這些物種都有一個共通性：「顏色」，顏色讓我們的世界繽紛，而自然界的色系可分別為紅、橙、黃、綠、藍、紫。

但是當你想表達一個水果、一朵花或一棟建築物時，你確定你能透過色鉛筆，完全還原看見的景物嗎？其實很困難，因為它是結果，而「畫畫是需要逐步表達的過程」。

師法自然，以大自然為師，讓自己從小生活的周遭環境，成為筆下的初始畫面，也就是你畫筆下的第一個故事，不管是以何種形式，開始做就對了。

對於色鉛筆繪圖，只要有72色套組，顏色就大致齊全了。由於顏色眾多，除了前面介紹的製作色板外（P.29），運用印刷三原色「黃、藍、紅」，

加上黑色的四個基本顏色，做混合、疊加，藉此改變色調，也是幫助自己認識與表達顏色的最重要方法之一。

　　色調的公式

想混合出不同色調，有以下幾點可作為公式來學習，以下用紅色色鉛筆為例。而在繪製以下紅色範例時，手的力道須一致，且塗色的次數會決定顏色深淺，例如：畫20遍的紅色，會比畫10遍的紅色更深。

另外，繪製時每個人的施力大小會有些微差異，因此只須確保自己每遍的繪製力道相同即可，無須和他人比較。

淡色

須繪製1～10遍。

中間色

須繪製11～20遍。

深色

須繪製 20 ～ 30 遍。

色調的比較

下筆力道的輕重，可以決定顏色的深淺

❶ 力道輕，畫出的粉紅色。
❷ 力道重，畫出的紅色。

淡色及暗色的繪製前後對照

繪製前

紅色沒有淡色或暗色的分別，只有一種紅色。

繪製後

❶ 淡色可以用橡皮擦擦拭出來。
❷ 暗色可以加入咖啡色、黑色或比紅色深
　　一些的顏色，疊色成暗紅色。

色鉛筆四色混合變化

色鉛筆四色混合
變化繪製影片
QRcode

色鉛筆四個基本色

❶ 黃；❷ 藍；❸ 紅；❹ 黑。

四個基本色逐一疊加混色

❶ 黃。
❷ 綠。（註：黃＋藍＝綠。）
❸ 深棕色。（註：綠＋紅＝深棕色。）
❹ 黑棕色。（註：深棕色＋黑＝
　　黑棕色。）

改變色調（二色混合變化）

❶ 黃＋紅＝桔。
❷ 藍＋紅＝紫。

水彩與色鉛筆的混色差異

類別	水彩	色鉛筆
基本色	類似印刷CMYK模式，而套組基本色為：藍、紅、黃、黑。	每一枝色鉛筆都是特別色。
疊色方式	在調色盤上調色。	在畫面上進行混色。
影響立體色層效果的因素	❶ 水的濃度。 ❷ 繪圖的遍數。	❶ 繪圖的遍數。 ❷ 繪製力道的輕重。
色系安排	顏色較少，因此需要透過調色、疊色、加水等方式進行混色。	❶ 有獨立的色系，且色鉛筆常用的套裝是12～150色。 ❷ 可用基本色：藍、紅、黃、黑，在畫面上以疊色的方式，達到期盼的混色效果。

如何畫出彩虹色條

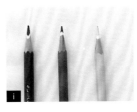

拿出藍色、洋紅、黃色三枝色鉛筆。

用藍色、洋紅、黃色色鉛筆分別畫出2×7cm的長條。（註：左淺往右畫漸層。）

❶ 以洋紅色和黃色色鉛筆在色條左側，由左往右（左深右淺）畫漸層。

❷ 以黃色色鉛筆在色條中間塗繪，形成紅、橘色。

❸ 以藍色色鉛筆在色條左側畫出漸層，形成紫色。

❹ 以藍色色鉛筆在色條右側，由右往左畫漸層（右深左淺），形成綠、藍色。

❺ 最後，以紅色色鉛筆畫出漸層，形成靛色即可。

如何畫出彩虹色條
說明影片 QRcode

繪畫小知識

每個色系從淡到深的詮釋，就是光線與物體色彩立體的結合。我們將原是立體的物件在平面的紙上重新還原，這就是眼睛、手與腦的並用。

SECTION 05 紅色系

紅色是我們日常看見的顏色，愛情、熱情、激情、危險、刺激、血液是對顏色的聯想。

COLUMN 1 範例分析——甜紅椒

以表皮光滑的甜紅椒為例，每個甜椒的色系都有些微差異，而拆解其中顏色都是學習的過程，以下為多枝暖色系鉛筆畫的效果。

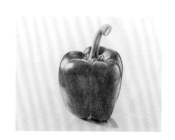

❶ 觀察甜紅椒的光線方向，光滑表面造成的反光；陰影的位置，甜紅椒與桌面形成的影子方向與層次。

❷ 先塗上基底色：粉紅色（也可以視為亮部）。

❸ 中間為凸起的高度，也就是亮度，此處亮度不宜太亮，四周是光滑表面造成的反光，最上方為進光處，也就是高光。

❹ 側面、正面為陰影區，顏色為大紅色與暗紅色（反光除外）。

❺ 甜紅椒與桌面形成的影子，先用灰階做出漸層，再用紅色染明暗。

SECTION 06 黃色系

黃＋紅＝桔
（暖色系）

黃＋藍＝綠
（冷色系）

在我們生活的空間用四個色系可以概括：藍色的天空、土色的大地、綠色的植物和黃色的陽光，每個色系從淡到深的詮釋是我們對它既定的印象。這就是眼睛、手與腦的並用。

黃色的特殊在於它是紅、黃、藍的三原色之一，與紅色結合就是暖色系，與藍色結合就是冷色系。

色彩鮮明、輕快活潑，任何顏色只要與它混合就會呈現溫暖的效果。作為地球上最大的太陽光——黃色系，它的療癒是無遠弗屆的。溫暖、尖銳、華貴是人們對它的感覺，它也是光明、權威和佛家慈悲的象徵。

SECTION 07 藍色系

每個色系的詮釋與周圍的環境息息相關，畫風景就離不開城市、鄉村、呼嘯的

藍 ⟷ 黃（互補色）

海浪，這些畫面有一個共同點——天空。大片的藍色充斥在我們生活周遭，夜幕降臨除了星光點點、萬家燈火這些唯一的襯托，就是藍色的表達，它的配色是紫色，也就是同色系。互補色系可以創造最絢麗活潑的搭配。

色覺是冷色（後退色），亮色就如天空的蔚藍、大海深沉的藍，這些不同的色度就會產生不同的心理想法。藍色有冷靜、憂鬱、沉思的感覺，它也象徵著廣大、真理、希望。

SECTION 08　紫色系

紅＋藍＝紫

色彩具有聯想和象徵性，例如：個人的感覺、生活習慣、民族文化、性別等關係。就如同紅色想到熱情，但也感覺危險，同時會有喜事的聯想。

紫色花讓人聯想到高貴、嬌美、浪漫。我曾針對男、女進行問卷調查，統計他們對顏色的感知和喜愛。其中，紫色是唯一超越性別的喜愛顏色首選。

SECTION 09　綠色系

綠色系作為地球上最大的色系，它的療癒是無遠弗屆的。綠色系有清新、安靜、涼快、舒適、愉快的感覺，它

也象徵著春天、希望、新生、青春、幼稚、幻想、和平和生長。

另外，它的色覺是寒色（後退色），明度和純度都低，有潔潤和透明的感覺。

SECTION 10　土黃色系

淺桔＋灰＝土黃

土黃色為土地的顏色，紅色＋柳綠＝土黃色（或淺桔＋灰），是很穩定的顏色，它沒有黃色的耀眼，也沒有焦黃的沉悶，青橄欖、桔色與它搭配，是顏色和重量裡最完美的組合。

SECTION 11　大地色系（咖啡色）

紫＋黃＝咖啡

大地色系的特色是低調、耐看，是屬於秋天的顏色，繪製秋天的風景圖時，顏色大多是灰藍、灰粉、卡其色、灰紫、灰桔、橄欖綠、淺棕、焦黃（咖啡色）、深棕綠等顏色。

焦黃俗稱咖啡色，在繪畫裡是常見的顏色和配色。在紅色、桔色、綠色的深度裡，常常可見它的身影。

顏料的材質與特性

色鉛筆的代號有助於顏色的尋找和辨認。

　　色鉛筆具備多樣性與色彩，除了能用來畫構圖（線條）外，還可以用來上色（著色）。雖然色鉛筆的基本特質和形狀從古至今沒有多大改變，但在顏色方面則有大幅的進步，色鉛筆顏色有12、24、36、72、120、132、150色等顏色，針對目的性不同而有不同質地的效果。

　　此外顏料的材質也會造成顏色上極大的差異，例如：油畫彩、壓克力（丙烯）、水彩、麥克筆、粉彩筆、蠟筆、水性與油性色鉛筆等上色的媒材。

材質	特性
油畫彩、蠟筆、壓克力	具覆蓋性。

材質	特性
水彩、麥克筆	具透明性。
色鉛筆	有水彩的清透（薄塗）和油畫的厚實（多層次疊色）感，作品呈現多元的效果。

油畫、壓克力顏料。

蠟筆畫。

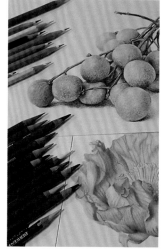

色鉛筆畫。

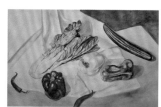

水彩畫。

鉛筆與代針筆畫。

COLUMN 1　漸層與補白的練習

自然界色彩大多以漸層的狀態呈現，有的層次變化很細膩、有的轉變很大。

漸層的表達技巧，是學習的第一要素。繪畫的方法很多，最先要學會的就是漸層的表達，我用作業的方式讓時間與繪製次數，幫助大家熟能生巧，進而達到潛移默化的技巧學習。

漸層與補白說明影片 QRcode

排線

以45度方式畫線，線的長度不超過2公分，線與線間須緊密，線條自然往下鋪排。

保持手的輕重與色度一致

在正式排線時，建議先做手的掌控練習，就像吃東西，我們會用不同力氣，咬不同軟硬程度的食物。畫圖也一樣，用常用的力氣最輕鬆，讓畫圖的力道進入你的DNA中。

手控淡、中、深

我們的手就像牙齒般，能被記憶掌控，它能自由畫出我們想要的深度（力道），而我們只須對這個力道做有計畫的塗繪。

COLUMN 2　學習漸層與補白的技巧（淡 A、中 B、深 C 的漸層變化）

◆ 下筆須知

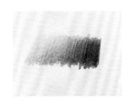

NG畫法

用手的力量繪圖無法持久，每次的力度很難掌控一致。

OK畫法

每次施力一致，就能控制想要的深度，達到對色彩的要求。（註：繪圖時的遍數、重量一致，讓遍數決定深度，例如：5遍<15遍<25遍。）

◆ 繪製前須知

❶ **立體**：至少要具備淡、中、深（A、B、C）三個層次。

❷ **口訣**：AAABBC（單色）。

| A | A | A | A為淡色，繪製遍數為1遍。 |

A為淡色，繪製遍數為1遍。

B為中間色，繪製遍數為設定值。

C為深色，繪製遍數為25～30遍。（註：此時顏色為最大深度，指無法再深的色相。）

◆ 漸層繪製練習

本次學習以漸層、平塗為學習重點。

繪製漸層的階段

AAA

繪圖的線條筆觸不可超出格線外（長方形），並須將代表長方格內的淡、中、深ABC三個區塊，全部塗上淡色。

BB

淡色鋪底色已完成，而B的繪製遍數是設定值，且繪製位置是從長方格的⅔區域開始。（註：因為B是中間色，所以若C的最大深度預計畫30遍，則B就是畫15遍。）

C

淡色、中間色的鋪底色已形成，C是直接在⅓處上色，並須著色到顏色已無法再深為止。（註：以上3個步驟的重點，為須運用口訣，分出A、B、C的三個基本色層。）

調整漸層的階段

i

調整漸層前的A、B、C三個色層間，顏色分明。

ii

將B、C間的色差，用「輕中重力道的手法」往左方向消除，直至色差消失。

iii

將A、B間的色差，用「輕中重力道的手法」往左方向消除，直至色差消失。

iv

如圖，調整漸層後，A、B、C三個色層間，顏色已成為自然的漸層色。（註：B、C與B、A的色差消除，呈現A、B、C漸層。）

平塗補白的階段

用畫圈圈的方式將白色的區域補滿，即完成色感練習（作業一）。（註：用此方法會使畫面較均勻，有點類似粉刷牆壁，尤其是在高疊色的狀態下；須調整A、B、C間的漸層，以達到A顏色最淡、C顏色為最大深度的效果；A最淡色可運用橡皮擦擦拭出來，C最深色則可繼續疊色。）

Little Knowledge About Painting

繪畫小知識

❶ 學到表達漸層的技巧。

❷ 繪畫耐力的時長增加。

❸ 辨認色相的能力更寬。

❹ 對平階的色感表達更好。

❺ 繪畫時，手的力道掌控能力增強。

表格作業一

為將一大格做出淡色、中間色和深色，以成等比例的漸進方式繪圖（案例為36色盒裝色鉛筆）。

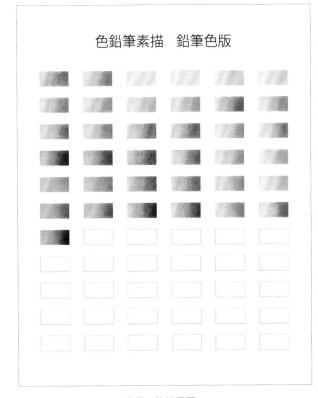

色鉛筆素描　鉛筆色版

作業一的效果圖。

表格作業一
下載 QRcode

表格作業一
繪製影片
QRcode

顏色的重量分析

畫圖時，我們常會思考到顏色的選擇，例如：筆觸表達、下筆的輕重等，而自然界的色彩多變化，樹和植物有各種綠色、不同的花色、果色，這些顏色的辨認與描繪，都是初學者最惶恐的地方，以下將所有學習的過程進行拆解，讓大家慢慢體會繪圖的樂趣。

SECTION 01　什麼是色的重量？

顏色是有重量的（不是測量而是視覺的效果），例如：黃色最輕，其次是橘色、淺綠、紅色、綠色、藍色、紫色等，這些與顏色的明、暗、亮、沉、濁等皆有異曲同工的意義，也就是顏色也可以用重量來詮釋。尤其是要表達水果的立體感與重量感的時候。

色的重量說明影片QRcode

SECTION 02　色的重量練習

在色盤上（以36色為例），顏色有亮色調、暗色調、濁色調等，繪製時，可以拿其中一枝筆的顏色作為主色，並將色盤上與它相近顏色的色鉛筆，放在一起來練習，以增加自己對色感重量的認識。這樣的練習有助於繪製大型作品時，觀察整體色調的協調能力。

而同樣的一枝色鉛筆，由於使用的力道不同，畫出來的效果也大不相同，所以在初學時，掌控不同力道所呈現的效果，是初學者要熟悉的課題。

同色系的漸層和重量關係

36色裡有不同組色系，每組均含3～4枝漸層色，對輕重關係的認識，有很大幫助。

跨色系重量

跨色系重量類似的色鉛筆，有助於做深度配色的選擇。

三組的重量和顏色關係

❶ 黃與橘，明顯橘色較深／重。
❷ 紅色系兩色接近（重量也接近）。
❸ 紅與綠互補色，兩色平階因此重量也一樣。

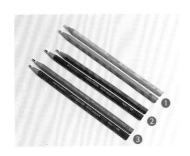

表格作業二

　　畫畫是圖的語言、音樂是聲音的語言、文字是靈魂的語言；筆觸則代表自己的個性，就像每個人的聲音是獨一無二的。畫畫不是數學和文學，能在字面上有很明顯的代表意義，例如：感覺很接近，這個「感覺」、「接近」與「很接近」，雖然能了解字面上的意思，但如何詮釋在繪畫裡，不同的繪者就會有不同的詮釋。

　　我的工作是產品設計師，因此需要結合創新和精簡，「創新」才能覆蓋審美疲勞；而「精簡」正是量產最需要的，例如：流程簡化、降低成本、為了縮小材積而設計的拆解組裝，這個「精簡」就是一系列的數字關係。因為喜歡畫畫，且為了使大家能將藝術最常表達的「感覺」具體精準化，所以我設計了用數字來表達色彩學，以及公式化的作業作為技巧來教學，透過有系統的學習，就算不是科班出身，也能有亮眼的好成績。

表格作業二繪製方法

　　表格作業二是練習將每小格的筆觸平均，讓顏色呈現一致而不是濃淡不均，並且以10格做最終呈現淡、中、深漸層和可以從辨認中學習到等比重量與漸層的大小、高低關係的目的。

　　這些學習無非是讓初學者，以最淺顯的方式，進入色鉛筆的世界，讓他們認識並愛上色鉛筆盒內的顏色，並記憶這些色鉛筆經由手的重量而產生的不同色彩。

表格作業二
繪製影片
QRcode

步驟一

把單一顏色分成 1 ～ 10 個漸層色階。

步驟二

用畫圖的遍數，例：1、3、5、7、9、11來決定深淺，即可形成互為等比關係的顏色，而竅門則是「每一遍畫的重量（顏色）都一樣」。

步驟三

因每個人的手重不同，所以會要求在第10格，須繪製出顏色的最大深度（無法再深，通常在25 ～ 30遍之間）。

步驟四

1 ～ 10格結束後，再往回調整顏色差距，這個「往回調」的過程，就是訓練眼睛敏銳度的最好方法，此方法已造就諸多成功案例。

色鉛筆重量10階訓練色版

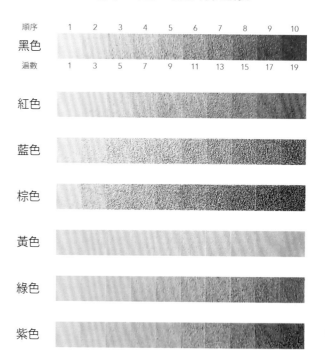

表格作業二下載QRcode

光線、立體與質感

01　光線原理及畫法

繪畫最重要的元素是亮度，如果要使輪廓清晰，須強調隨光線產生的明暗對比，光線的照射會讓陰影更加明顯，而色彩完全能將這些細節表達於畫中，端看你是否觀察到這些變化並用筆繪製出來。

Little Knowledge About Painting

繪畫小知識

繪畫的過程為，形狀（構圖）➡ 明度（光線亮度）➡ 彩度（物體原色）。

COLUMN

① 光從哪裡來？

左方、上方、後方（逆光）、右方等，幾乎360°都有光線照射，連太陽光也來自上方。

光是造成物件立體的重要因素之一，有光線就會有陰影，陰影讓物體呈現立體感，而光與陰影同方向。

02　光線公式設定

以下所有因素都是在同一條件下完成，因此可以舉一反三的類推其他因素，熟記能幫助繪畫時的聯想力。

光線公式設定
說明影片
QRcode

COLUMN

① 光線設定圖例

以常見的光源方向：上方光線、左方光線及右方光線為例。

◆ **上方光線**

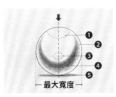

光線行進方向

由上往下。

亮、暗部的位置分布

軸線是光進行的方向，光的行進產生 ➡ ❶Highlight高光 ➡ ❷360°反光 ➡ ❸最大直徑凸光 ➡ ❹陰影（與軸線對稱）➡ ❺影子（物體與桌面接觸的點形成）。

繪製影子須知

❶ **影子寬度**：寬度為進光軸線的兩側，且與球同寬。
❷ **影子顏色**：球與桌面接觸的點，影子顏色最深。

◆ 左方光線

光線行進方向

由左上往右下。

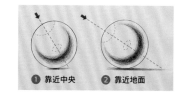

① 靠近中央　② 靠近地面

亮、暗部的位置分布

❶ **進光軸線靠近上方**：與「上方光線」結果相同，只是影子長度變短。

❷ **進光軸線靠近地面**：與「上方光線」結果相同，只是影子長度變長。

繪製影子須知

❶ **影子長度**：影子兩端的長短，須視光線強度及照射角度而定，光線越強或角度越大，影子長度就越短。

❷ **影子顏色**：影子顏色的深淺，須視光線強度及照射角度而定，光線越強或角度越大，影子顏色就越淺。

◆ 右方光線

光線行進方向

由右上往左下。

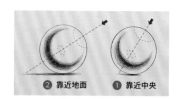

② 靠近地面　① 靠近中央

亮、暗部的位置分布

與「左方光線」的進光點對稱，一切相同。

繪製影子須知

與「左方光線」的進光點對稱，一切相同。

球體光線畫法公式

可分為從高處側邊照射、從高處略後照射，以及從低處側邊照射三種情況。

COLUMN 1　從高處側邊照射（靠近中央偏後方）

光線行進方向

由左上往右下。

亮、暗部的位置分布

❶ **高光（Highlight）位置**：球體上距離光線最近處。

❷ **直徑與陰影位置**：靠近桌面。

❸ **正面陰影**：明顯。

❹ **左右周邊**：反光一般。

❺ **影子**：會反映形狀，略短呈橢圓，與光線同方向。

繪製影子須知

❶ **實影**：位於球體與桌面的接觸點，無光線照射，影子顏色呈黑色。

❷ **虛影**：球體與桌面接觸時，球體左右兩側弧狀有微光線，影子顏色呈灰階漸層色。

COLUMN 2　從高處略後照射（些微逆光）

光線行進方向

由正上方往下。

亮、暗部的位置分布

❶ **高光（Highlight）位置**：球體上距離光線最近處，位於球體正上方。

❷ **直徑與陰影位置**：位置提高。

❸ **正面陰影**：正面略暗。

❹ **左右周邊**：反光明顯。

❺ **影子**：會反映形狀，正面略短，呈橢圓。

繪製影子須知

❶ **實影**：位於球體與桌面的接觸點，無光線照射，影子顏色呈黑色。

❷ **虛影**：球體與桌面接觸時，球體左右兩側弧狀有微光線，影子顏色呈灰階漸層色。

COLUMN 3　從低處側邊照射（靠近地面）

光線行進方向

由左上方往右下方。

亮、暗部的位置分布

❶ **高光（Highlight）位置**：球體上距離光線最近處。

❷ **直徑與陰影位置**：位置靠右下方。

❸ **正面陰影**：亮度偏左面。

❹ **左右周邊**：反光呈左上方亮，右下方暗。

❺ **影子**：會反映形狀，呈瘦長橢圓，與光線同方向。

繪製影子須知

❶ **實影**：位於球體與桌面的接觸點，無光線照射，影子顏色呈黑色。

❷ **虛影**：球體與桌面接觸時，球體左側弧狀有微光線，影子顏色呈灰階長形漸層色。

SECTION 04　光線範例分析

COLUMN 1　左方光線：三個蘋果

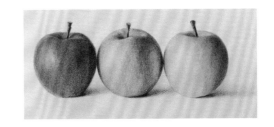

光線範例分析
說明影片QRcode

　　光線來自左方，蘋果的造型很簡單，色系有紅、綠、黃，很適合色鉛筆的初學者。

　　影子與光線同方向，物體有了影子才有重量，影子基本由灰色到深灰色、方向由外往內，並採漸層的方式繪圖，

45

最後再薄薄塗一層物體的本色（紅蘋果、青蘋果和黃蘋果），
就能使影子與物體產生關聯，整體效果極協調。

繪圖流程

❶ 決定光從哪裡來。

❷ 挑出像物體顏色的色鉛筆，包括亮部和暗部呈現的顏色。

❸ 先在圖片旁邊將挑出的色鉛筆試色，看疊出的顏色是否與樣本
一樣。

❹ 從最淺色依序畫到深色。

❺ 由於是習作，沒有景深的問題，色調的明暗變化較弱，在左右
的蘋果（鄰居）色調會互相影響。例如：紅色的蘋果右邊會加
入一點綠色；而綠色的蘋果左邊會加入一些紅色，因為三個蘋
果表面是屬於微光滑的材質。

繪圖步驟

將紅蘋果構圖後，以正紅色色鉛筆進行上
色，以繪製基礎底色。（註：可參考色板上
的顏色選擇底色。）

運用AAABBC的口訣，將紅蘋果依序著
色。

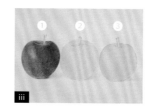

❶ 畫出紅蘋果由左到右的漸層深度；光線
來自左前方，先擦出所在亮度，再加深
右邊深度。

❷ **青蘋果**：以淺黃色色鉛筆為基礎色進
行上色。

❸ **黃蘋果**：以黃色色鉛筆為基礎色進行
上色。

以檸檬綠色鉛筆畫出青蘋果的基礎色。

以柳綠色色鉛筆畫出青蘋果的中間色。
（註：青蘋果的綠色系變化，左淡右深，最
上和最下方也有深度。）

❶ 以青綠色色鉛筆為青蘋果的中間色，並以青綠色色鉛筆和海洋
綠色鉛筆在陰影處漸層著色，以加強深度。

❷ 繪製出青蘋果最左方和紅色的影響，以及青蘋果右方和黃色的
變化。

❸ 青蘋果右上方深度，是受中間和上方的立體造成的。

❹ 在青蘋果上，與黃蘋果交接處要畫出反光。

❶ 黃色本身就是高亮度，造成黃蘋果左方大面積的淡黃色和右方有明顯的色差。

❷ 要畫出黃蘋果上，與青蘋果相鄰造成的顏色影響。

❸ 畫上三顆蘋果的灰階影子。

❶ 畫上不同方向的梗。

❷ 調整整張作品亮度和深度的相互關係。

❸ 調整灰階影子的明暗度，再將不同蘋果的顏色重疊在灰階上。

COLUMN ② 上方光線：三個甜椒

光線來自上方，甜椒的造型很簡單，有很明顯的面、表面亮度高，色系有紅、橙、黃。繪製甜椒時所選用的色鉛筆，就代表這個色系需要使用的色鉛筆有哪些。

影子是物體形狀的縮影，上方進的光線形成影子最少、影子會落在形體的最下方、影子的寬度不會超過物體最大寬度、影子通常是繪圖顏色最深的地方。

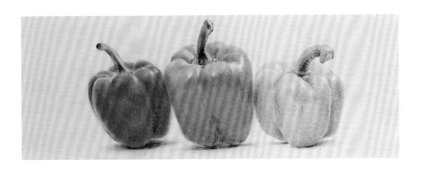

繪圖流程

與三個蘋果一樣，表面光滑的甜椒色彩非常鮮豔，很適合色鉛筆所呈現的亮麗色彩，而光線落在表面光滑或粗糙的物體上，所呈現的亮度反映不同，越光滑，亮度越高。

Little Knowledge About Painting

繪畫小知識

色鉛筆筆芯是硬的，透過色鉛筆的疊色，會形成很多新的顏色，這些顏色由於是二色相加或三色相疊，最適合用於漸層色。通常一個色系的作品，大約會使用七個類似的顏色以上。

COLUMN ③ 後方（逆光）光線：水滴蘋果

光線出現在後方和一點點上方的微光，正面被陰影籠罩，就是俗稱的逆光。在陰影裡考驗著繪圖色彩低調與暗面表達的能力。由於水滴很多，在蘋果的正面暗色要表現出 2/3 面積是水滴流動的痕跡，水雖然看似只有些微厚度，但是經過光線的照射，還是能隱約看見水滴的凸點亮光。

正面位置是陰影區，蘋果兩邊的反光顯得特別清晰，上方亮面與暗面交界的顏色特別明顯。由於是逆光，因此須將所有陰暗面的顏色，再做模糊處理。

繪圖流程

❶ 分析光從哪裡來，和光所呈現的層次
　　與對蘋果顏色的影響。

❷ 挑出像物體顏色的色鉛筆顏色，包括
　　亮部和暗部呈現的顏色。

❸ 先在圖片旁邊將挑出的色鉛筆試色，看
　　疊出的顏色是否與樣本一樣。

❹ 從最淺色依序畫到深色，當畫到深色時，手的重量要越來越輕，
　　最好是用最輕的手重，並且多塗幾次來顯現想要的深度。

❺ 畫完要做最後審視，每個立體面互相之間的明暗對比，並確定
　　暗面的亮度，不可超過亮面裡物體任何地方的亮度。

繪圖步驟

構圖後畫出基礎底色。

畫出1 ～ 4層基礎色，並開始做明暗，
畫出暗面的水流位置。

分出陰暗面與亮面色，並在暗面畫出水
流的基本層次。

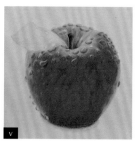

畫出水滴的流向與暗面。

可用橡皮擦擦亮的方式，擦出亮面水滴
與暗面水流。

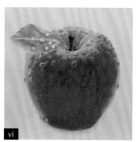

畫出亮面的水滴與暗面的水滴立體面，
以及葉面的弧面效果。

物
體
表
面
質
感
的
畫
法

繪圖時，最重要的是掌握物體的質感和特色，例如：五金、玻璃、布等。

物體的質感，透過光線產生了立體，我們在繪圖之前，須先了解各種物體質感的表達方式，目前先針對光滑與粗糙（磨砂）做說明，其他部分屬難度較高的級別，現在只粗略介紹。

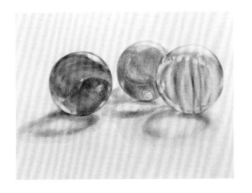

物體表面質感的
畫法說明影片
QRcode

物體表面質感的
畫法說明影片
QRcode

SECTION 01 　一般物體表面畫法步驟

準備淺藍、正藍、鈷藍、淺灰，以及灰色色鉛筆。

繪製順序：構圖 ➡ 面 ➡ 光線 ➡ 陰影 ➡ 反光 ➡ 影子。

COLUMN 1 　磨砂表面畫法

適合用此畫法繪製的物品：柿子。

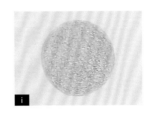

以鉛筆畫一個30mm的圓（或用50元硬幣），再以淺藍色色鉛筆均勻上色。

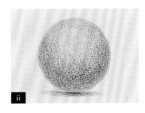

以同色系中間色的正藍色色鉛筆，在圓形圖案下方做弧形陰影；再以深色鈷藍色色鉛筆，做出暗部漸層效果。

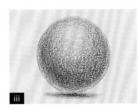

❶ **磨砂表面**：在圓形圖案上方，做出柔且光區大的模糊圓形漸層色，以繪製球體的磨砂表面效果。

❷ **影子**：先以淺灰色色鉛筆，從影子外部淡色畫到與桌面接觸的深色，並以灰色色鉛筆畫出影子暗部的漸層色，再以淺藍色色鉛筆均勻疊色（覆蓋原先已畫好的灰影），最後，以正藍色色鉛筆疊畫出影子暗部的漸層色。

光滑表面畫法

適合用此畫法繪製的物品：甜椒。

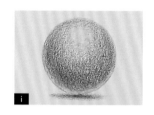

i

重複 P.49 的步驟 i-ii，繪製出一顆球體及球體影子。

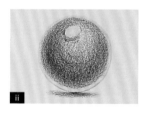

ii

在上方做出與表面反差大的光區；繪製時，亮面色階須有清楚、光滑的感覺，同時地面反光較明顯，反射光線強。

SECTION
02　**特殊的物體表面**

　　生活中常見的三種特殊表面狀態為：光滑表面、粗糙或毛茸表面，以及凸起表面，而在繪製時，須觀察並了解不同表面狀態各自的特色。以下以櫻桃、奇異果及荔枝為例，分別說明三種不同表面的繪製須知。

特殊的物體表面
說明影片
QRcode

COLUMN 1

光滑表面

範例
櫻桃

物體表面狀態

當光源照射到平滑物體上時，會產生強反光。

繪製須知

須依照光源照射的方向，繪製出光暈，形成亮面的效果。

COLUMN 2

凸起表面

範例
荔枝

物體表面狀態

當光線照在粗糙且有凸起處的物體上時，通常凸起處都是亮面，而亮面旁邊一定會伴隨暗面或較低處。

繪製須知

❶ 兩個物體（荔枝）間的陰影：繪製時，須留意亮面的陰影和暗面的陰影用色不同，才能呈現出自然的立體感。

❷ **陰影選色方式舉例**：建議用繪製左側荔枝的顏色，搭配最輕的繪畫重量，去繪製右側荔枝果肉，以及果肉下的不同層次陰影。

粗糙或毛茸表面

物體表面狀態

當光線照在粗糙的或毛茸茸的物體上時，不會產生明顯的反光。

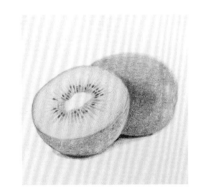

繪製須知

❶ **物體的底色**：用平塗方式畫出底色。

❷ **筆觸的深淺**：用筆觸的不同深淺，繪製出物體的亮部及暗部，且須依照物體實際的亮面反光程度來繪圖。

❸ **筆觸的方向**：用「羽毛畫法」（P.21）及控制筆觸的大致方向，繪製出表面的絨毛。（註：羽毛畫法的方向可不完全相同，但仍須有一定的脈絡可尋，不能亂畫。）

透明和半透明玻璃

畫玻璃物體首重透明的效果，玻璃表面會倒映環境色外；有很大的光澤感；通常用淡藍、灰藍色，或灰、灰綠色等中間色調，來詮釋暗處光澤；深色集中在邊緣，所以盡量在此處強調光線和色調。

玻璃的特色為對比色相當強烈，且畫線條要有力。光照的亮部在玻璃整片透明處，運用環境倒影或內容物的光澤，來表現清透的質感。

透明玻璃球

左為內有物體，右為全透質感，因為表面很光滑，所以會直接映出光源的形狀，穿透的光線和內容物也會映射在桌面，形成明亮美麗又清透的影子。亮部邊緣則很銳利。

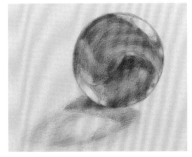 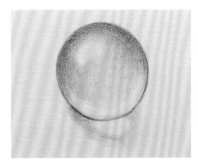

內有物體的玻璃球。　　　　　全透質感的玻璃球。

COLUMN 2 半透明玻璃球

表面因有光線亂反射，所以畫亮部時，要暈開。加上因為是玻璃，所以會有很多光線，因此畫影子時，也要有一些清透感。

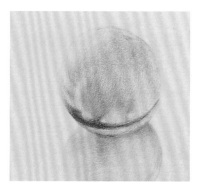

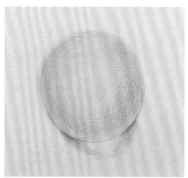

表格作業三

色鉛筆素描　立體感與表面質感的練習

磨砂	光滑

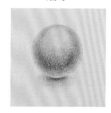 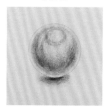

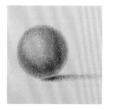 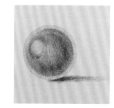

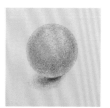 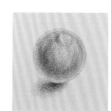

表格作業三
下載 QRcode

表格作業三繪製
影片 QRcode

光
影
的
認
識
與
實
際
練
習

　　快速了解立體的方法

COLUMN 1　九宮格記憶法

九宮格記憶法
說明影片
QRcode

　　將立體的概念分為「光線」和「色彩」的簡易九宮格，因光線和色彩是繪圖裡立體面的表達中，很重要的元素，讀懂它，繪圖就不難了。

◆ 九宮格記憶法

光線九宮格

指圖的上欄、中欄、下欄，也就是光源是由上往下的照射（若無特殊要求光源，泛指上方，因為宇宙最大的光源「太陽」也是在上方）。

色彩九宮格

當立體光線分別來自左上方、中間上方或右上方時，蘋果的中間凸面會反光（微弱光），而有光線處即為凸面。（註：繪製時須注意反光、桌面的影響，以及影子的方向。）

◆ 蘋果的示範

　　經過了前面的概念說明，對於顏色、光線、立體和色鉛筆的筆觸表達都有了基本認識，我設計的第一張習作是蘋果，因為形狀、顏色、表面的表達都非常簡單，畫好一幅畫，具備的條件很多，但是所有的藝術學習都是需要時間的積累才能長出果實。

　　興趣是一時的，能夠堅持多久，很多人是以成效來決定，經過多年的教學，我敢肯定書中的教學能提供你很多學習上的幫助。

左方光線九宮格。　　中間上方光線九宮格。　　右方光線九宮格。

COLUMN 2　畫立體作品的公式

◆ 光

❶ 光進行方向形成的 **Highlight** 高光（離光最近處）。

❷ 凸面的亮光（決定它的因素：磨砂、平滑、凹凸、毛茸等不同質感）。

❸ 左右的反光（與上相同，或與物體的接觸面）。

❹ 桌面的反光（受光滑、粗糙、顏色等不同質感影響）。

◆ 陰影

❶ 立體本身凸面受光照射形成的陰影。

❷ 立體因本身懸空物，而形成的陰影（例如：長在枝梗上的葉子）。

❸ 果柄因受光照射形成的陰影。

◆ 影子

❶ 桌面影子（反映光進行的方向，以及與桌面接觸）。

❷ 物體懸空在桌面，而形成的虛影。

❸ 物體本身的顏色漸層。

在以上的重點裡，物體本身的顏色漸層，是較複雜的項目，所以以下特別針對這個部分做詳細說明。（註：SOP的畫圖流程請參考P.97。）

光源方向與物體的影響

光源可以指家用的燈，也可以是太陽，而進光的方向通常是在上方，並依實際進光方向與物體形成陰影和影子。我將光的照射分成：上方、後上方、左上方、右上方四個方位映在白瓷杯上，來進行實物講解。

◆ 光源來自「上方」

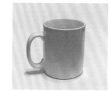

❶ 在杯中央有陰影。

❷ 左右有反光（光面瓷杯）。

❸ 白桌面讓杯體下方形成大量反光。

❹ 杯耳懸空有虛影。

❺ 杯子與桌面有黑色實影。

◆ 光源來自「右上方」

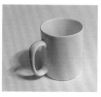

❶ 在杯體右方進光處有強烈亮度。

❷ 杯體形成右亮、左暗的漸層陰影。

❸ 左方有些微的反光。

❹ 杯耳有左方的陰影，扶手處有光照不到的深色陰影。

❺ 右上方的光源有好幾球燈泡，反映在杯體左下方桌面的影子上。

❻ 杯耳懸空有虛影。

❼ 杯子與桌面接觸點有較深的陰影。

❽ 白桌面與杯體左下方形成大面虛影。

❾ 杯子與桌面有黑色實影。

♦ 光源來自「左上方」

❶ 在杯體右方有漸層陰影。

❷ 左右有光線進行方向的亮度。

❸ 杯耳有右下方的陰影，扶手處有光
照不到的深色陰影。

❹ 左上方的光源有好幾球燈泡，反映
在白杯右下方桌面的影子上。

❺ 杯耳懸空有虛影。

❻ 杯子右下方與桌面有黑色實影。

❼ 白桌面讓杯體下方形成大面影子。

♦ 光源來自「後上方」

❶ 杯中央有大面積淡色陰影。

❷ 左右有些微反光（光面瓷杯）。

❸ 白桌面讓杯體下方形成大面影子。

❹ 杯子與桌面有黑色實影。

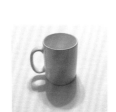

透過真實照片的光影與實體描述，有助於學習繪製立體時的理解。如果是自己實景拍攝，更能加深理解光線和實物之間的關係。

從光源看物體的材質、顏色、影子

在畫畫中，光線與物體的顏色（本色）是互為影響的，光線的亮度與否、物體的表面狀態、本質的顏色都是互相造成差異的因素。

常用繪畫的材質大致有玻璃、陶瓷、塑膠、紙、植物、水果等。這些材質和顏色再透過光的方向，照在立體上形成特殊的美感，我將一些家裡常見的物品與植物拍照下來分析，作為畫畫的觀念與啟蒙（如圖一、圖二），可以依照圖上標號對應說明文字（P.56）。

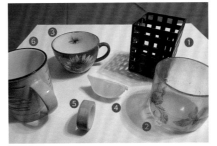

圖一。 圖二。

① **格子的塑膠置物盒**：右上方的光源將鏤空的格洞投射在白色的桌面上；灰階的影子因光線形成不同尺寸的格子。

② **手繪色鉛筆畫玻璃杯**：杯上透明處手繪色鉛筆畫映照，並投射在左方的桌面上。

③ **藍色向日葵咖啡杯**：藍色的杯體、光線微弱的反光，杯體上黃色向日葵圖案映照在桌上的影子，呈現灰黃色和杯體的灰藍色。

④ **塑膠黃色檸檬片**：黃色的檸檬片，投射的影子明顯是灰黃色漸層。

⑤ **粉紅色膠帶卷**：直立的粉紅色膠帶卷，在光照下方暗色與上方亮色呈明顯對比，影子由灰色和灰粉紅構成。

⑥ **粉藍色馬克杯**：淡色的光滑杯體，讓光線明顯的反光，桌上的影子呈現灰藍色。

⑦ **植物折枝**：俯拍綠色的植物折枝，由於植物的懸空與接觸桌面的空間景深，讓影子呈現多層次的灰綠色。

以下是學員繪製的色鉛筆插畫，作為案例供大家參考。

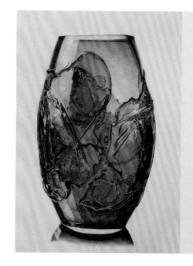

紫紅色透明玻璃，表面刻有浮雕，因此畫面呈現透光，因為浮雕而有立體的效果和光源所產生的半透明暗層次。

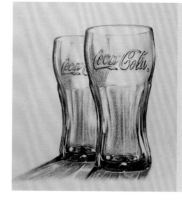

透明的綠色和藍色有色玻璃，前後的玻璃受光的後方照射中間重疊處，呈現藍綠色的影響。

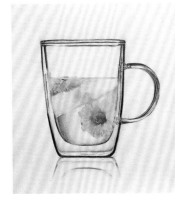

透明的無色玻璃與裡面內容物，和光線呈現互相的美感。

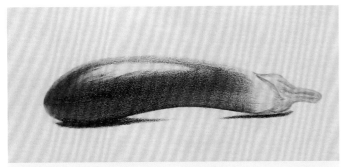

光線照在紫紅色茄子上的反光效果，茄子表面光滑彷彿上蠟、造型如拱橋，這些元素造成交錯的光線、陰影和影子之間的趣味。

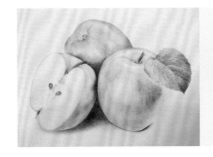

當物件有兩個以上受光線的影響，物件呈現光亮、陰影、影子都會有所不同，同時物件表面的光滑、粗糙、顏色或凹凸都是能決定呈現效果的因素。

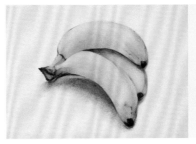

表皮很澀的黃色香蕉反光不明顯，傾斜的造型讓影子非常美麗。

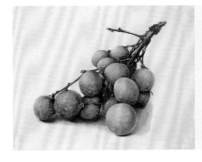

表皮有隱約澀澀的土黃色龍眼反光稍差，被紮起的枝條讓龍眼一顆顆的堆積，光照射後形成的景深，很適合做繪圖技巧的練習。

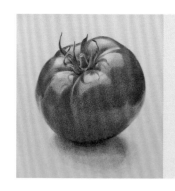

光線照在紅色表面光滑的番茄所形成的反光與陰影和影子之間的趣味。

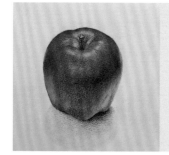

表皮略微澀的紅蘋果反光沒有茄子光亮，直徑與上、下的尺寸差距大，因此陰影比番茄的陰影更深。

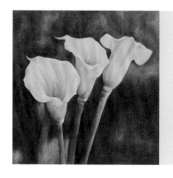

畫白色的花最好是有背景做襯托，圖中所示的海芋花，光照不清晰頗有清晨的涼感。

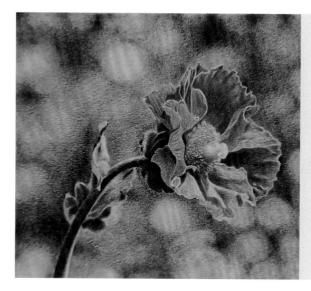

戶外的藍色罌粟花顏色明暗非常強烈，直接反映出日正當中的炙熱效果。

盛開的紫羅蘭很美，近與遠的景深及氛圍很是溫馨，與海芋的清晨或罌粟花的烈陽截然不同。

CHAPTER 2

Color Pencil
HANDS-ON DRAWING

色鉛筆

操作實繪

手繪法構圖練習

手繪塗鴉是人天生的本能，它最棒的一點，是可以將自己心中所想，透過線條展現出來，不需要有任何藝術天分，一樣可以享受揮灑的樂趣。

在我做設計師時，由於高中寒、暑假跟著老師學畫，因而懂得一些畫畫表達的基礎，大專期間術科都表現優秀。這些基本功讓我在做設計師時頗有心得，也體會到扎根的重要性。

SECTION 01　手繪構圖的特色

① 手繪任何物件前，都是以正方形的構圖輔助線作為基礎。

② 若物件本身的外型接近正方形的比例（以目視觀察出的形狀為準），就可直接在正方形構圖輔助線內，繪製物件本身的形狀。

③ 若物件本身的外型較接近長方型、三角形、錐形、圓形等其他簡單形狀（以目視觀察出的形狀為準），則可在正方形構圖輔助線內，先繪製其他簡單的衍生形狀，再開始繪製物件的外型，以達到構圖的目的。

COLUMN 1　構圖輔助線的形狀

手繪物件的構圖輔助線形狀，大致可分為基礎的正方形及正方形的衍生形狀。

◆ 基礎形狀

| 正方形 |

畫法

畫出四條能形成四個直角的等長直線，以繪製出一個正方形。

適用的繪製物件

番茄。

◆ 正方形的衍生形狀

| 圓形 |

畫法

先畫四邊為直角的等長線，再取每一條直線的中間點，最後分別畫 ¼ 弧線連接成圓。

適用的繪製物件

球。

長方形

畫法

畫長形物體，在畫四邊為直角的等長線進行構圖時，有以下兩種畫法。

❶ 先畫正方形，再切成長方形。
❷ 直接畫成長方形。

適用的繪製物件　樹、香蕉、茄子。

三角形

畫法

先畫四邊為直角的等長線，再取一邊的中點，最後連接對面的兩個點。

適用的繪製物件　三明治。

錐形

畫法

畫四邊為直角的等長線，視被畫物的形狀來塑形。

適用的繪製物件　花瓶、茶杯。

COLUMN 2 手繪法構圖流程

以簡易草圖方式，用筆做測量工具、正方形的幾何造型為基本作圖概念和做法，以下運用番茄繪畫流程為例，分析光源從哪裡來，和光所呈現的層次與對番茄顏色的影響。

手繪法構圖流程
說明影片
QRcode

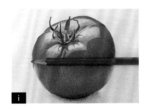

i　取鉛筆量出番茄的橫向尺寸，以確定直徑是多少。

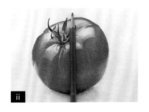

ii　取鉛筆量出番茄的直向尺寸，以確定兩者數據差異，用以決定番茄外型是正方形，還是偏向正方形的長方形。

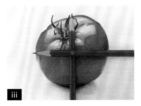

iii　取鉛筆量出番茄圖形的中心點位置。

iv　以鉛筆畫出步驟i-ii量出的尺寸，為偏向正方形的長方形。

在步驟iv圖形的四邊找到中心點，並連接，形成十字形，並且找到圖形中心點。

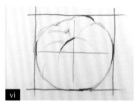

找出番茄，並畫出圖形上、下、左、右的接點，且須留意接點的位置通常不會一樣。

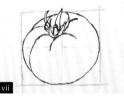

番茄因由圖的中心點向四周距離是等距離的，故在觀察番茄時較易掌握，將觀察結果繪製如圖。

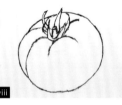

將外框擦掉並將繪好的構圖修整，即完成構圖。（註：番茄上色過程請參考SOP繪色流程P.97。）

SECTION 02　一般構圖練習

　　手繪是最常見且隨時可以塗鴉的繪畫，所有視覺所見的物體都可以入畫，例如：器皿、文具、植物、花卉、風景、人物、人體、手等都是題材。

 COLUMN
1　植物

　　隨手摘了一枝陽台的小植物，放在桌上就畫起來，很紓壓。

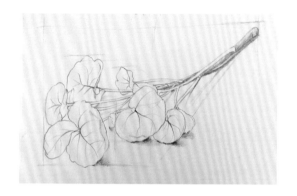

COLUMN
2　手

　　學員的回家作業，手部的構圖練習。

格放法構圖練習

霍爾班（Holbein）、安格爾（Ingres）、委拉斯蓋茲（Velazquez）都以肖像畫聞名，而在博物館會看見很多風景畫、人物畫、靜物畫等，這些名畫激起我們的讚嘆，但是他們是怎麼畫出來的呢？

在畫畫和教畫的過程中，學員常花很久的時間構圖，有時1～2小時畫出來比例還是錯的，這道關卡讓很多有興趣的人望之卻步。

但其實，運用一些常見的水果、花，或者家人、朋友的生活照，就可以做到。即使是最優秀的畫家，也常利用照片作為媒介，也就是我們常說的「畫照片」。

SECTION

01 格放法的構圖公式

只要在圖片上用「格放法」做草圖，再將畫在圖片上的格子一起用原尺寸，或放大、縮小的方式畫在素描本或紙上。

在一個影像上畫格子，再把格子和內容描繪到另一張紙上，是很多畫家都會用的方法。

COLUMN

1 番茄構圖流程

以簡易草圖、Layout的基本概念和做法，運用番茄的繪畫流程為例，分析光從哪裡來，和光所呈現的層次與對番茄顏色的影響。

格放法構圖練習繪製影片QRcode

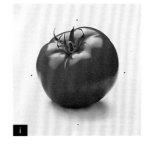

先在圖片上的上、下、左、右四個方向畫出「點」，並包住圖片。

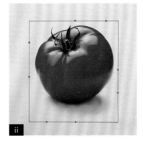

用兩點連成一線的做法，做另一點再將線連成框。

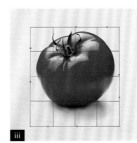

將連接好的框，量出尺寸後，再分成16格且均等格子。

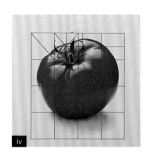

對較複雜的部分，可再切割任意線條（如斜線），以幫助構圖。

將量出的尺寸框，複畫到素描本上。

將步驟v的框，再分成16格且均等格子。（註：畫構圖線時手要輕，以免紙張留下凹痕；並須以尺量每格是否一樣大，且須與樣張的格子尺寸相同。）

畫好添加的輔助線後，須再檢查一次尺寸是否一致（素描本上的框須和番茄彩色圖上的框一樣大）。

在格子與圖片交叉點的位置做上記號，並將圖片與格子線重複的位置（點），畫在素描本上。

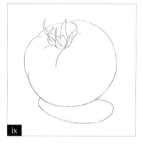

連結「點」與「點」的線條，以畫出番茄的形狀。

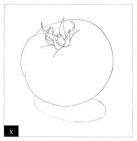

檢查畫出番茄的形狀是否有線條不順處，調整後再將鉛筆的輔助線擦掉。

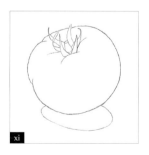

以色鉛筆顏色替補番茄的鉛筆線條，也可用畫一塊擦一塊的方式替換。（註：也可直接用色鉛筆構圖。）

基本疊色練習（認識色系的產生）

SECTION 01　顏色的表達

我們處於五光十色的美麗世界，也在一個發現、探索、發明最夯的學習領域，很多新的藝術表達是前所未有的。而光與顏色開啟了眼睛對世界的探索，在這個世紀，素人開始抬頭挺進。但想要畫出感動人心的作品，還是必須發揮自己的想像力，可從多觀察與了解色鉛筆盤上的顏色開始。

想詮釋有格調（Tone色調是指顏色與黑白的關係）的作品，或者想在畫面上呈現某種色調，則在顏色上加白、黑、灰色都是可行的方法。

◆ 亮色1：顏色變薄

以橡皮擦在作品上擦亮表達光亮效果，而此方式是在立體顏色完成後，再擦掉表面的顏色，以顯示亮部。

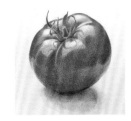

範例

例如：先疊了12層顏色，再擦掉4層，剩下8層，顏色自然變淡，也是光線的表達方式。

◆ 亮色2：顏色＋白

以色鉛筆在繪好的圖上，畫淡淡的白色。

範例

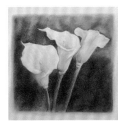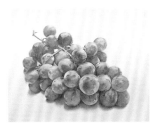

1　2

❶ 海芋花＋白色 ➡ 花瓣顏色變淡。
❷ 葡萄表皮呈現薄粉的效果。

◆ 亮色3：水彩效果

以無色的融色筆，在繪好的圖上用畫圈圈的方式著色，使周遭的顏色融在一起。

範例

◆ 暗色1：顏色＋黑

繪製光線照在物體上，或兩個以上的物體交集所形成的暗面時，可用黑色色鉛筆形成不同層次的深度，讓立體感更明顯。

♦ 暗色2：顏色＋深色

　　讓顏色間產生關聯，且色系與色系之間疊色形成的暗色，不但厚實，且同時與每個物體的顏色非常協調。

範例

♦ 濁色：顏色＋灰

　　顏色裡疊上灰色，會讓亮度失去光澤變得沉靜。這款疊色能讓立體穩定、有高級感，並與每個物體顏色都非常協調。（註：與顏色加黑色不同處，在於下沉和下降，加黑是顏色變暗，但不一定會感覺下沉。）

範例

SECTION
02　疊色技巧

COLUMN
1　基本疊色

基本疊色說明
影片QRcode

　　疊色包含淺色疊深色，和深色疊淺色（用水彩概念來疊色），疊色時交疊的順序、顏色輕重與比例多少，都會決定最後呈現的顏色。

♦ 疊色順序

　　以下用黃、紅、綠、藍四枝色鉛筆畫出原色效果，作為說明。

此為尚未疊色的
色鉛筆原色。

淡色疊至深色

先畫淡色，再疊深色，最後呈現的顏色會較淡。

範例　深色疊在淡色上呈現的深淺，較能控制且能掌握圖的融合度，因此整體效果層次豐富。

深色疊至淡色

先畫深色，再疊淡色，最後呈現的顏色會較深。

範例
因先畫深色較沒有參考依據，顏色容易塗的過深，淡色疊在深色上較蓋不住顏色，因此整體效果層次會略低。

◆ 色的薄與厚實（疊色的次數）

　　疊色的次數讓顏色呈現不同的樣貌，疊色時力道須一致，且手須放鬆，如果一開始就用力塗，下一個顏色就會很難堆疊上去。

　　疊的層次越多，顯色也越難，遇到這種狀況時，只要有耐性且用一致的力道，以畫圈圈的方式多塗幾次，就會看見顏色顯現出來，尤其是疊色5～6層以上時，更須用此方法。

　　一般人習慣由淺色疊到深色，大概是受到畫水彩的影響，但繪製色鉛筆畫時，不管哪種疊色的方式都可以。通常要畫細緻的物件或淺色主題物時，建議用由淺到深的疊色方式。因暗色會蓋住亮色，但亮色卻蓋不住暗色。

繪畫小知識

❶ 色鉛筆尚未疊色之前，所繪的顏色都會反映紙的粒子（白點）。

❷ 色料不能將紙的顆粒完全蓋住，畫層（疊色）多，白色才會完全被蓋住。

❸ 小空隙，可將筆削尖後，塗繪補白。

❹ 平塗或著色時，若遇到某些地方特別黑的狀況，用美工刀的刀尖刮掉即可。

COLUMN
2 　上色（疊色）的技巧

　　疊色的技巧共有三種：漸層、平塗及暈色。

◆ 漸層

　　詳細說明請參考P.38的色感的訓練。

◆ 平塗

　　平塗在於表達平滑的表面時，由於鉛筆筆觸的關係，在表達物體表面上，無法像水彩和油畫的塗色，可以完全覆蓋並呈現厚實感。

上色（疊色）的
技巧說明影片
QRcode

◆ 暈色

色鉛筆畫的特色是筆觸、國畫和水彩的特色是暈染、油畫的特色是厚實。而有時我們畫畫不希望有太多筆觸或不要筆觸，例如：畫人物肌膚、面部、天空、雲彩等，這時暈色的技巧就非常重要。

暈色的繪製方式

暈色的繪製方式共有5種，以下分別說明。

❶ 紙筆

在圖面上先以色鉛筆塗繪一層色彩，再以紙筆塗抹，使畫面由平塗筆觸變成柔和的效果。

❷ 融色鉛筆

在圖面上先以色鉛筆塗繪一層色彩，再以特殊無色鉛筆（BLENDER）塗抹，畫面就會呈現由筆觸明顯，變成如水彩般的效果。（註：高疊色時，使用融色筆繪製，畫面容易殘留渣痕，因此須均勻著色；但若是一般疊色，畫面顏色就會較均勻。）

塗抹前。

塗抹後。

❸ 紙團

在圖面上先以色鉛筆塗繪一層色彩，再以柔軟的紙團在邊緣用畫圈圈的方式抹色，就能使畫面快速由平塗筆觸變成柔和的效果。

❹ 棉籤

在圖面上先以色鉛筆塗繪一層色彩，再以棉籤在邊緣用畫圈圈的方式抹色，就能使畫面緩慢由平塗筆觸變成柔和的效果。

❺ 白色色鉛筆

在圖面上先以色鉛筆塗繪一層色彩，再以白色色鉛筆在邊緣用畫圈圈的方式抹色，就能使畫面由平塗筆觸變成水彩般的效果。

COLUMN 3 **彩色鉛筆粉末**

畫靜物的背景對色鉛筆畫來說難度較高，不是技巧難而是面積太大。色鉛筆細線般的筆觸想形成面，都要一點技巧，何況是大面積的塗繪。但畫背景也有速成的方法，就是將色鉛筆削成粉末後，用手指塗抹。

有的人會將背景用水彩來繪色，再用色鉛筆加強，但因為水彩色系與色鉛筆不同，用色時要特別注意。

由於指壓的關係，如果紙張曾受傷（有凹痕或紙張不平），用色鉛筆粉末塗抹背景後，瑕疵會直接顯現在色調上，而若要消除瑕疵，須費很大時間與技巧。

4 顏色變淡的方法

顏色被光線照射會產生亮度，而物件會隨著所在位置反映出不同效果，這些亮度要怎麼畫呢？以下將分別說明。

顏色變淡的
方法說明影片
QRcode

♦ 留白法

在繪圖時先預留亮光的位置，待圖畫好後，再視整體性，決定光的強弱層次。

♦ 硬橡皮擦去法

不管是打草圖、畫素描還是色鉛筆上色時都會用到，這種擦拭方式直接又快速，但容易傷害紙質，而若要用橡皮擦擦出亮度的層次，只須用畫圈圈的方式輕柔的重覆擦數次，達到想要的亮度即可停止。

♦ 橡皮筆的微細擦去法

外形像一枝筆，筆芯直徑約3mm，對作品小面積，需要細膩層次表達或擦拭時，均能如願。

♦ 軟橡皮擦去法

擦拭時，呈現亮度的速度較慢；使用時須將軟橡皮撕成所須大小，稍加揉捏後再使用。此方法可將色鉛筆的顏色擦淡，或將草圖底線擦淡，是屬於緩慢的吸附消除方式，優點是不傷紙。

♦ 加白色調色

白色能明亮色調，混合線條，並將畫紙上特殊的顆粒隱藏起來；此方法是將顏色與白色融合，使顏色變薄、變淡所致。

特殊技巧與修整

作品的靈魂

　　畫圖不是將顏色在構圖上鋪滿就好，它在光線、陰影、影子、色調等立體上都有一定要求。而一幅好的作品須具備良好的表達技巧、有創意、畫面有故事感、有個性，至於用何種形式則沒有一定要求。

COLUMN

1 不同材料的筆觸特色比較

材料	特色	筆觸效果		優缺點
油性色鉛筆（芯硬）	適合畫質感硬的表面。		線條感強且顏色輕、淡。	❶ 常用來插畫。 ❷ 可補充水彩畫的明暗線調子。 ❸ 顏色濃度高、易疊色能發展為藝術畫。
油性色鉛筆（芯軟）	一般器皿均適合繪圖。		顏色鮮豔、線條適中、常用於4K（54×39cm）以下尺寸。	
超軟度油性色鉛筆	可以覆蓋其他色鉛筆畫面，高疊色12次以上。		筆觸弱、易疊色，適合4K（54×39cm）以上尺寸。	
油畫	層次多、厚重感，畫於布面、防水。		膏狀須與油調合、筆觸明顯易覆蓋。	味刺鼻、畫面難乾、難清洗。
壓克力	筆觸輕盈、用途廣，畫於布、木、五金、防水。		液狀可與水調合、無筆觸、易平塗。	無油畫的缺點，能與多材質與物料組合。
水彩	輕、薄、可渲染，畫於紙面。		無筆觸、易平塗、呈現透明感。	顏色少，須自行調色，技巧較難掌控。
國畫	輕、薄、可渲染，可將線條畫於紙面。		適合繪製山水筆觸加上渲染；或花鳥加上渲染。	立體感弱。

材料	特色	筆觸效果	優缺點
水性 色鉛筆	同時擁有色鉛筆畫及水彩畫的特色。	粒子細加水渲染。	紓壓、難定位。

繪畫小知識

插畫的特色有下列幾點。

❶ 以線條筆觸為主，特色為沒有背景。

❷ 疊色次數低、立體的景深較少、畫面質感較薄。

❸ 另一種為我研發的「重疊色藝術鉛筆畫」，將筆觸密合為面，透過多重疊色（10～15次以上）強調光影的寫實技法，結合照片和原創思維而成的寫實色鉛筆畫。

SECTION 02　色鉛筆畫基本技巧

COLUMN 1　線條類

直線、斜線、交叉線、羽毛線、亂線、弧線等。（註：筆觸的種類說明請參考P.21。）

COLUMN 2　色調類

顏色由淡 ➡ 濃；色彩由明 ➡ 暗度、陰影和影子的漸層技巧。（註：詳細說明請參考P.65、P.78。）

COLUMN 3　亮度類

指顏色變淡的技巧。（註：詳細說明請參考P.69。）

COLUMN 4　刮畫類

在底層，要在深色的圖面上表達淡色，尤其是細線、髮絲、動物鬍鬚和葉脈常用此方法，而刮畫類可再分為下列幾種。

◆ 刀刮

案例：美工用筆刀。

❶ **大面積**：筆刀呈45度角，用刀鋒與畫面平行接觸，輕輕刮去表面顏色，畫面呈現淡色或亮度。

❷ **小部分細節**：筆刀呈45度角，用刀尖與畫面點狀接觸，用直線形，重複且輕輕刮去表面顏色（例如：葉脈），而畫面呈現淡色或亮度，則視葉脈的清晰度而定。

◆ 鉛筆造成的白線

採用格放法構圖，因畫格線手勁太強，導致筆尖使紙張凹陷，造成色鉛筆上色後，也無法完全覆蓋白線。

案例：海芋花。

◆ 鐵筆

以鐵筆繪製髮絲的方法分為以下兩種。

案例：人物髮絲。

❶ 先以鐵筆在所須位置上施力繪圖，紙面形成凹痕，以色鉛筆塗色時，凹痕因覆蓋不到，會形成白色線條（此方法白線效果較硬）。

❷ 繪圖完成後，以鐵筆在圖面上施力，紙面會形成輕微凹痕，並露出白色的紙面（此方法須小心，因為只有一次操作機會）。

◆ 電動橡皮擦

橡皮擦有潔淨功能。繪圖完成後，圖的亮面用橡皮擦擦出，是最基本的技巧。但當圖面深色處疊色的次數

過高（八次以上），有時橡皮擦無法做到白淨的效果，這時電動橡皮擦就很好用，它每秒的震動頻率很高且不會傷紙，擦拭的效果常讓人滿意。

案例：髮絲。　　　　　　案例：噴水池的噴泉。

◆ 筆型橡皮擦

筆型橡皮擦是針對細節的擦白（亮），它無法做到像電動橡皮擦能夠擦到白淨，但筆型橡皮擦是擦後效果較自然，兩者適合混合使用。

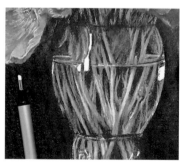

案例：噴水池的水紋。　　　案例：清透玻璃花瓶。

畫畫很著重感覺，而這個「感覺」是個統稱，它背後的涵義很深。這個詞有詢問意見、說出想法、靈魂的觸碰、主觀的意識等，是一種很難解釋的精神感官。從一幅畫中，觀者可以體會到創作者的意識與想法，是心靈的共鳴。這種說不清、道不明的「感覺」，該如何指導學員去想像、體會進而到創作？

我面對的學員99％是素人，所以關於繪畫上的技巧、理論、範例、創意等詮釋都需要具體的說明，因此我常將顏色、光線、輕重、強弱用數字代入，並透過作業的方式不斷練習，讓需要「感覺」來體會的繪畫有具體的方向，畫畫變得輕鬆起來。

在教學上，我動手不修改學員作品，但畫畫需要不斷的練習，畫不好或不會畫，對初學者來說是常發生的事，但初始的態度將決定他的能力，這個能力包括：思考與觀察能力、創作能力與解決問題能力，最重要是信心的建立。很多學員讓老師修改，對此現象我覺得不妥，因為修改的地方是學員不會畫或者表達不理想的部分。

這裡我選了一些圖片是學員在繪畫時因個人繪製習慣、場景等不同因素繪製出的成果，希望能給在學習繪畫中的你，有些許的幫助。

♦ 細緻畫作參考：蔬果

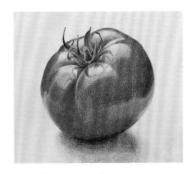 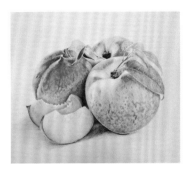

亮度極具透明感。　　　　畫出水蜜桃毛茸茸的效果，超寫實。

♦ 細緻與粗曠：紫羅蘭花

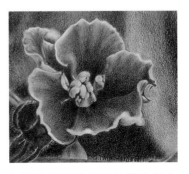 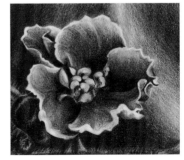

細膩的筆觸將景深詮釋的很完美。　　　　極具力道的筆觸，在作品中展現出個人風格。

◆ 細緻與粗曠：青蘋果

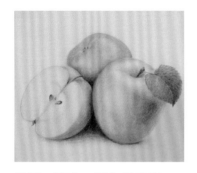

乾淨、清爽，用色很真實。

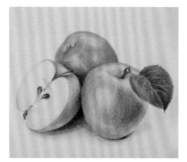

極具力道的筆觸，強烈的色感。

◆ 增加一點創意

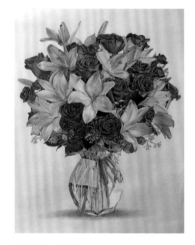

原圖無背景。

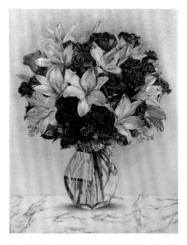

加了與花色搭配的背景，和反差色的大理石桌面。

◆ 重畫還是修改1—修改

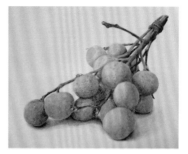

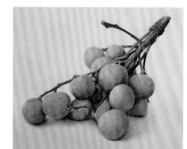

左圖色度和明暗對比都不強烈；右圖龍眼圖面疊色增加，再將陰影和影子的暗部加深，立體效果瞬間提升。

◆ 重畫還是修改2—重繪

左圖是原圖；右圖是多花了半個月重繪的，主要因蘋果的暗部畫破皮了。但破皮只要10分鐘就能修補，學員因不熟悉技巧，白白浪費了的時間。

♦ 濃度調整1：蔬果靜物

整體色度較平，景深層次不夠大。

光線與陰暗面的色階拉大，水果增加疊色次數，暗面或亮度提高，有助凸顯立體效果。

♦ 濃度調整2：粉玫瑰

紙張粒子較粗，顏色疊色次數少。

除增加原有顏色的疊色次數外，再添加花的主色疊在背景和桌面上，背景多疊色以彰顯花的粉色。

♦ 原作與輸出

顯現高超技巧的粉紫色的花。

電腦存檔的圖透過家用印表機輸出，顏色變成薰衣草紫。

♦ 最好的表達：木籬上的玫瑰

左圖原為42×30cm，木籬上的攀爬玫瑰數量大，呈現在畫紙上的花很小朵，很難表達花的層次感；右圖尺寸加大後，同樣的位置花的多姿美感和葉的景深都出來了。

♦ 畫面的層次感

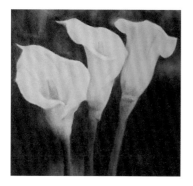

背景色暗。

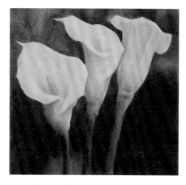

上方為光線入口，調淡後背景層次豐富，整幅作品活潑不少。

♦ 畫面的冷、熱感

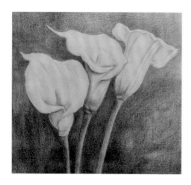

疊色時暖色系（黃、橘）多，畫面會呈現陽光般的熾熱感。

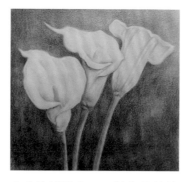

上方為光線入口，將色層擦淡補上綠色和藍色（冷色系），畫面會呈現清晨般的微涼感。

♦ 材料誤區：油點

油性色鉛筆硬度高，疊色度低，碰到需要高疊色的深度區，則不易混色。

使用油性軟度強的色鉛筆，軟度高，利於疊色，且附著性強，不會產生油點。

♦ 拍攝場景的改變：未完的風景

用手拿畫紙，用手機拍攝，2K（54×78cm）的大尺寸左、右邊緣紙張彎曲。

將畫紙置於地面用手機拍攝，畫面整齊光源平均，拍照效果較好。

◆ 鏡頭的影響：海浪

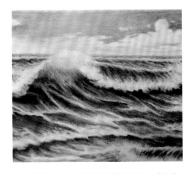

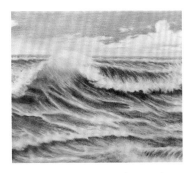

用手機的一般鏡頭拍攝，顏色深立體感很強。

用手機的專業鏡頭拍攝，畫面細緻度較高。

◆ 有特色的畫

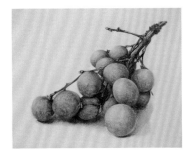

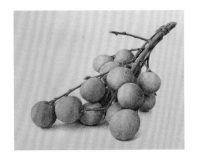

兩幅都有高超的技巧，層次分明、色彩飽和度高。左圖極具個性，尤其是枝梗的表達，畫面整體用色，立體感強；右圖的用色細膩、層次豐富。

◆ 鏡頭的影響：藤籃裡的紫色花

用手機的一般鏡頭拍攝，立體感很強。

用手機的專業鏡頭拍攝，細緻度較高。

影子的畫法

SECTION 01 基本色的疊色色系

紅、黃、藍是基本的三原色，而綠色是自然界觸目可及的顏色，因此以這四色作為所有交叉混色的基礎。

黃色　　紅色　　綠色　　藍色

COLUMN 1 高比例疊色色系

以下為紅、黃、綠、藍這四個顏色相互混色的效果。（註：色鉛筆的顏色與水彩有誤差值，由於是手繪比例，因此顏色會與常見的顏色有些微差異。）

◆ 基本色的疊色

以下混色的比例為1：1，但會因不同比例混色產生不同的結果。

黃色 + 紅色 = 桔色

若依不同比例混色，就會有偏黃的桔，或偏紅的桔色。

綠色 + 藍色 = 藍綠色

若依不同比例混色，就會有偏綠的藍綠，或偏藍的藍綠色。

紅色 + 綠色 = 深棕色

若依不同比例混色，就會有偏紅的深棕，或偏綠的深棕色。

黃色 + 藍色 = 綠色

若依不同比例混色，就會有偏黃的淺綠，或偏藍的綠色。

黃色 + 綠色 = 柳綠色

若依不同比例混色，就會有偏黃的檸檬綠，或偏綠的柳綠色。

紅色 + 藍色 = 紫色

若依不同比例混色，就會有偏紅的紫紅，或偏藍的藍紫色。

◆ 進階色的疊色

以下用紅、黃、綠、藍四個顏色分別加入對應顏色疊色，產生的結果。

 分別加紅色疊色，畫面很明顯呈現偏紅色系的效果。

四個顏色疊色結果。

加入紅色疊色後結果。

 分別加黃色疊色，畫面很明顯呈現偏黃色系的效果。

四個顏色疊色結果。

加入黃色疊色後結果。

 分別加綠色疊色，畫面很明顯呈現偏綠色系的效果。

四個顏色疊色結果。

加入綠色疊色後結果。

 分別加藍色疊色，畫面很明顯呈現偏藍色系的效果。

四個顏色疊色結果。

加入藍色疊色後結果。

SECTION 02 影子的色系

物體上陰影和影子的產生是光的照射，物體的本身是正空間；周圍是負空間，而影子是物體在負空間的縮影，加上因物體會放在桌面，因此影子往往在桌面顯像、影子的成像和顏色，都會受光的強弱和物體表面的顏色影響而成。以下為影子的色系說明。

COLUMN 1 影子的各種色系

◆ 影子的基本色：灰色系

淺灰色 ➡ 灰色
＝灰色系漸層效果。

◆ 影子基本色＋物體表面色

❶ **藍色系**：淺灰色 ➡ 灰色 ➡ 淺藍色 ➡ 正藍色 ➡ 彩陶藍：①若疊色遍數多，就是藍色系深影漸層效果；②若疊色遍數少，就是藍色系淡影漸層效果。

①
②

❷ 紅色系：淺灰色➡灰色➡正紅色
➡胭脂紅➡深棕綠＝紅色系漸層
效果。

❸ 桔色系：淺灰色➡灰色➡淺桔色
➡桔色➡深棕綠➡粉紅色＝桔色
系漸層效果。

❹ 黃色系：淺灰色➡灰色➡黃色➡
淺桔色➡淺棕➡深棕色＝黃色系
漸層效果。

❺ 嫩綠色系：淺灰色➡灰色➡淺黃
色➡柳綠色➡青橄欖綠➡橄欖綠
➡深棕綠＝嫩綠色系漸層效果。

❻ 綠色系：淺灰色➡灰色➡青綠色
➡正綠色➡松綠色➡深棕綠＝綠
色系漸層效果。

❼ 紫色系：淺灰色➡灰色➡木槿紫
色➡紫色➡正藍➡深棕綠＝紫色
系漸層效果。

影子的畫法說明
影片 QRcode

SECTION 03 影子的基本畫法

以下繪製案例為：紅色番茄。

i

先確定光從哪裡來，以確定影子的位置；
再決定物件的主色，以確定影子的配色。

上灰階1

拿出無彩色的淺灰 ❸⓿、灰 ❸❻、黑 ❸❽ 三
枝筆，在預先構圖好的影子框內填色，
由外圍往內、由淺至深，依序以色鉛筆
漸層繪圖。

ii

上灰階2

取橡皮擦以畫圈圈的方式，在影子外圍
滾動擦拭，形成模糊的外圍圈層。

iii

上本色（物件原色）

取正紅 ❶、胭脂紅 ❻、深棕色 ❸❺ 色鉛
筆，在已繪製好的灰階影子內填色，由
外圍往內、由淺至深，依序以色鉛筆漸
層繪圖。

iv

影子做柔邊

取橡皮擦以畫圈圈的方式，在影子外圍
滾動擦拭，形成模糊的外圍圈層，即完
成影子繪製。（註：檢視影子的層次是否
立體，番茄與桌面接觸的地方因為無光線
照射，可做最高深度的黑色，但整體效果
不能太突兀。）

v

白色物體的層次

拍攝淡色物體時，要注意會有很大的反光，照明不能太強，以免層次效果不理想；而繪製淡色物體時，要將層次畫好，就是須把握光線造成的陰影和影子。

畫白色物件時，以淺藍色和灰色為主要用色，例如：雪景；若與其他顏色相鄰，須注意相互之間光線的影響。

表達白色物體有兩種方式，一種是有背景、一種是無背景，以下運用無背景的白玫瑰為例。

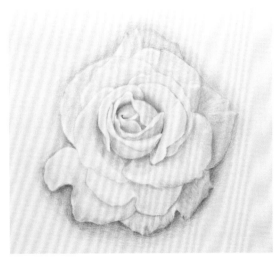

白玫瑰完成圖。

SECTION 01 白玫瑰繪製方法

i

i. 構圖

先決定光從哪裡來，再做花形構圖。（註：可採用手繪法或格放法構圖，請參考 P.60。）

ii. 花瓣的顏色

繪製花瓣時，主色以淡灰色和淡色系繪製，例如：花心用粉紅色；並可選用灰白色或灰藍色作為暗色。（註：繪畫淡色的物體時，主要詮釋在陰影部分。）

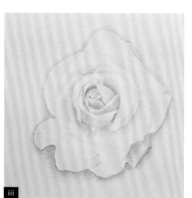

iii. 畫花的方法

從花心的深色開始，漸層到粉橘色、淺灰色、淺黃色到白色。（註：花苞越接近花心，顏色越深；白玫瑰的花心以粉紅色為主，其他也有偏橘或淺綠；花心的粉紅到最外圍的白色，中間是有漸層次的。）

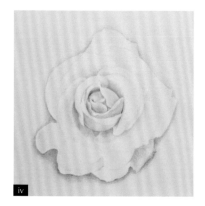

重複步驟iii，將花心到花瓣的漸層著色。

v. 玫瑰花瓣的特色

注意玫瑰花瓣是「上下捲曲狀」，且花心和最外邊緣的中間有亮度，須在邊緣繪製陰影。（註：每個立體面的表達最少要有三個層次，淡色、中間色、深色。）

vi. 整體考量

在花的四周做簡單的灰色影子，且須將環境色（例如：綠色的植物，或黃色的燈光）與白花做融合，達到整體一致的效果；同時須將影子下方疊色多次，以增加層次感，才能凸顯花外圍的造型，而影子須上方淺色、下方較深，才能符合光來自上方和物體呈現穩定的質感。

入門技巧的實際案例

在認識顏色單元中，說明了色環，也了解補色與鄰近色的關係。

在這個單元裡，我選了三個插畫案例，分別是常見到的食物、生活情趣的玻璃瓶、和陪伴的寵物「毛小孩」。

SECTION

01
蔬果類

沙拉是最能吸引饕客的食物，具備美觀、營養、低卡、快速，很符合商業化的生活步調。要讓蔬菜顯得青翠，顏色上要多利用淺黃、柳綠和青橄欖綠這三枝色鉛筆。

以下以繪製初期的準備，包括構圖和顏色的色塊，以及完成後想再次創作的方法進行說明。這是你們日後可能會碰到的問題，而我認為這些非常重要，一定要熟悉流程才能有好的基本功和作品。

COLUMN **1** 潛水艇三明治繪製方法

潛水艇三明治繪製完成圖，此為學員作品。

♦ 潛水艇三明治繪畫流程

做筆記

以A4紙張印出選好的圖片，再用格放法畫出尺寸相同的方格子，最後將每一個物件找出對應的色鉛筆顏色，並用疊色方式畫出一樣色系的方塊。

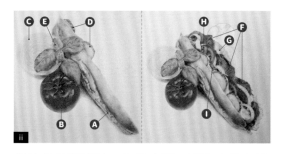

畫物件的順序是，先畫底層，再依序往上畫，也就是最上層的物件留到最後畫，所以繪製順序為：麵包、番茄、洋蔥、小黃瓜、薄荷葉、牛肉、蔬菜。

Ⓐ 畫麵包

❶ 淡色區：黃色、金黃色、粉桃色打底色，淺灰色會在長棍麵包左側中央。

❷ 中間色區：土黃色分布於薄荷葉四周和長棍麵包下方。

❸ 深色區：焦黃色、深棕色分布於薄荷葉下方和長棍麵包下方。

Ⓑ 畫番茄

用洋紅色、粉紅色、橘色、正紅色、酒紅色、胭脂紅、深棕色畫果實；用淺黃色、青橄欖綠、柳綠色、橄欖綠、青綠色、焦黃色畫番茄蒂。

❶ 淡色區：用洋紅色、粉紅色畫番茄底色，並將橘色加在番茄的四周（透出洋紅色、粉紅色的亮度）；以淺黃色、青橄欖綠、柳綠色，將番茄蒂打底色。

❷ 中間色區：番茄本體除亮度、番茄蒂外的區域，用正紅色、酒紅色塗繪；而番茄蒂除亮度外的區域，畫出橄欖綠色。

❸ 深色區：用胭脂紅、深棕色畫出除番茄蒂外的深色區域，尤其是番茄蒂下方和四周的暗影；用青綠色強調番茄蒂的深度，尤其是亮度旁邊；用焦黃色在番茄蒂與薄荷葉交接的凹陷處著色。

Ⓒ 畫洋蔥

❶ 淡色區：用淺黃色、青橄欖綠、淺灰色淡淡的打底色。

❷ 中間色區：靠近薄荷葉的附近區域用青橄欖綠、淺灰色稍稍染一點色；在洋蔥剖面上方的亮面染一點金黃色；在洋蔥剖面下方的洋蔥外皮用金黃色、焦黃色打底色，左方為光區顏色要淡，右方為凹陷區顏色要深。

❸ 深色區：薄荷葉與洋蔥重疊的下方為洋蔥剖面的深度區，用青橄欖綠、淺灰色加深一點；洋蔥外皮右側為凹陷暗影區，用深棕色做出薄荷葉的影子。

Ⓓ 畫小黃瓜

❶ 淡色區：用淺黃色、青橄欖綠、柳綠色打底色。

❷ 中間色區：用土黃色、焦黃色在小黃瓜與麵包交接處做出影子。用橄欖綠在小黃瓜的側面做波浪顏色。

❸ 深色區：在小黃瓜側面的波浪顏色上，用青綠色加深暗面，讓波浪立體更明顯。

Ⓔ 畫薄荷葉

❶ 淡色區：用淺黃色、青橄欖綠、柳綠色打底色，用青橄欖綠做出重點深度，使畫面呈現凹凸效果。

❷ 中間色區：用橄欖綠分出葉脈的深度，和每片葉子兩側下垂的深度。

❸ 深色區：用青綠色加深葉脈的深度，和每片葉子兩側下垂的重點深度；用焦黃色在每片葉子的下方，以及葉片和葉片的重疊處淡淡的著色。

Ｆ 畫牛肉

❶ 淡色區：粉桃色、洋紅色打底色（為最終呈現的亮色）。

❷ 中間色區：木槿紫、薰衣草紫、淺棕色做中間色，用淺灰色薄薄塗一層，留出底色做亮部。

❸ 深色區：用紫色、焦黃色加深中間色的暗部和每片牛肉的陰影；用深棕色在牛肉捲部、洋蔥與蔬菜相鄰處做暗影。

Ｇ 畫蔬菜

❶ 淡色區：淺黃色、青橄欖綠薄塗打底。

❷ 中間色區：柳綠色作中間色。

❸ 深色區：橄欖綠畫暗部重點。

Ｈ 畫番茄片

❶ 淡色區：洋紅色、粉紅色、橘色打底色。

❷ 中間色區：番茄本體除亮度外的區域，用正紅色、酒紅色塗繪。

❸ 深色區：用胭脂紅、深棕色畫出除亮度外的深色區域，尤其是靠近小黃瓜周圍的深紅色。

Ｉ 畫酸黃瓜

❶ 淡色區：淺黃色打底色。

❷ 中間色區：青橄欖綠薄塗著色。

❸ 深色區：橄欖綠畫暗部重點。

iii

Ｊ 畫番茄

重複 P.84 的番茄畫法，繪製右側的番茄。

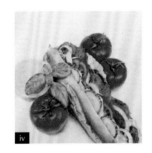

iv

最後的作品整理

以灰階和胭脂紅著色，繪製出番茄的影子，即完成作品。（註：須加強番茄與番茄相鄰的深度，以及薄荷葉與番茄和麵包的陰影和影子。）

SECTION
02 同色系：器皿類

　　配色領域術語「同色系」指的是：同一種色系的顏色。同色系並不特別指同一個顏色，它說的是同一個色系裡面

的兩個或多個不同顏色。同色系顧名思義，大的色系有紅黃藍，和無色系（黑白灰）。

只要明度、彩度、顏色等搭配協調，就能體現一種漸變的層次感，有規律感，也更優美。

同色系的運用很廣，最常見的是服裝上的搭配。同色系穿搭能將高級感發揮的淋漓盡致，不費力就能顯得質感十足。例如：粉紅和玫紅；豔紅和桃紅；玫紅和草莓紅等這類同色系間顏色深淺、明暗、面積大小的變化搭配，可穿出同色系色彩的層次感，又不會顯得單調乏味，是最簡單易行的方法。

以下我將透過學員作品說明「同色系」在繪畫裡的運用。

.COLUMN. 1 紫紅色玻璃瓶繪製方法

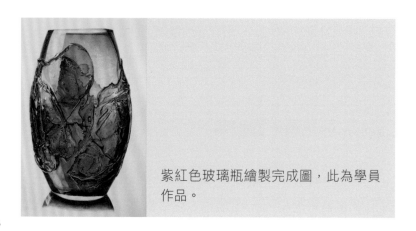

紫紅色玻璃瓶繪製完成圖，此為學員作品。

◆ 紫紅色玻璃瓶繪畫流程

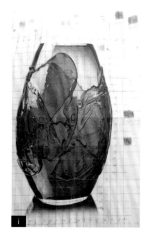

i. 觀察與記錄

❶ 觀察玻璃瓶顏色 ➡ 找出淡（亮）、中、深的位置 ➡ 找出類似的色鉛筆顏色（建議使用72色）。

❷ 玻璃的特點是清透、疊色少，深色集中在左、右兩側，表面有類似浮雕的紋路，色系以酒紅色、木槿紫為主。

❸ 以鉛筆在玻璃瓶圖片上畫出等距的方格子。

ii. 製作色塊代號

在P牌油性132色中，選擇以薰衣草紫、灰紫色、紫藍色、紫色、紫紅色、鈷藍色、酒紅色、淺棕色、灰色、黑色等，約50色的色鉛筆，並另取一張白紙，先在紙上繪製色塊，再將顏色進行編號。

iii. 畫出格子、草稿及局部的淡、中、深立體色

❶ 以鉛筆在素描本上畫出玻璃瓶圖片上的格子，以及玻璃瓶的輪廓。（註：格子大小可為1:1、放大或縮小，三選一。）

❷ 在素描本上先畫杯口附近中間透光較強的粉紫色漸層，再畫出玻璃瓶左、右較深層的紫紅色、灰紫色，最後留出亮度，或用橡皮筆擦出亮色。

iv. 注意觀察浮雕與紋路的變化

此玻璃瓶是由紫紅色清玻璃製造，表面有平面和各種微凸面，經由光的照射、折射產生絢麗的色彩；色與色之間差異極小，為了讓色層有變化，繪製時，在厚度上加了焦黃色與紫紅色，以製造混疊效果。

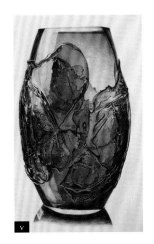

v. 最後整理

重複步驟iii-iv，將玻璃瓶分成多個小區塊逐步塗繪，須擦出左邊最亮部，和用1076、996（可參考P.86的色塊圖）的顏色，加深右邊最暗的部分，以完成極富特色的紫紅色系玻璃瓶繪製。

情節的創造：將完成的作品補畫背景

學員在色鉛筆的學習過程，要經過三張作業、九張A4插畫，這些過程結束後，才能完成繪畫的基本技巧，例如：漸層、平塗、疊色、色系、顏色變淡、濃度調整、光線來源與立體的判定等。

寫實是我教學的最大特色，也是最古老的繪畫表達方式，但因是針對素人，所以入門的學習都以技巧為主，至於原創藝術裡需要具備的人文精神、創意、故事性、畫面層次的高級感，則屬於進階或高階的課程。以下的畫面原為插畫（沒有背景）完成後，再給予情節創造的作品。

雪納瑞和牠的草原繪製方法

COLUMN 1

此為學員作品，原為學員愛狗，想將狗狗畫下來作為紀念，原圖是在車內拍攝。紙張是4K（54×39cm）畫冊式素描。

◆ 雪納瑞和牠的草原繪畫流程

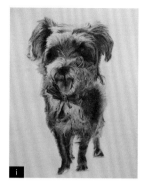

畫動物類題材重點

須注意光線的方向與陰影、毛的長短與捲曲狀態、身體的姿態與光線間的關係，站立和坐臥呈現的陰影和影子會不相同。

臉部繪圖的步驟1

❶ 淡色：眼睛上方、鼻子周圍、嘴的下方。
❷ 中間色：兩眼的中間、鼻子的右方臉頰。
❸ 深色：兩眼、兩耳朵與臉的交界，和鼻子。

臉部繪圖的步驟2

在步驟1的基礎上繼續操作。

❶ 淡色：畫出毛髮的細節。
❷ 中間色：以筆型橡皮擦擦出一根一根的毛，在毛的下方加上暗影，顯現出立體感。
❸ 深色：以筆型橡皮擦擦出一根一根的毛，但是亮度不能比中間色擦出的亮，要稍稍暗一些。毛的下方加上暗影顯現出立體感。

身體繪圖的方式

重複步驟1-2，用一樣的方式完成其他身體部位繪圖，即完成雪納瑞的繪製。

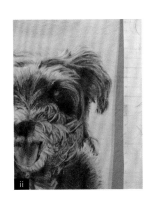

作品完成後，學員覺得畫面有些單調，
我提出狗應該是奔跑的、快樂的，於是
我們決定給牠一片草原。

利用桌上型畫架畫畫，比較能看到整體
效果。

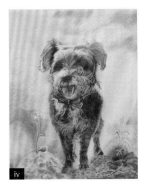

想像出來的草原風景效果不如預期，
且畫面色調太強烈，凸顯不出主題，
搶了狗狗的風采，於是我們決定運用
實景拍攝，再融入到狗狗的畫面中。
（註：拍了很多地方後，採用的是清華
大學學員樓前面的大片綠地。）

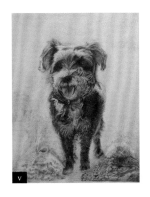

將原先的背景顏色用橡皮擦擦淡。

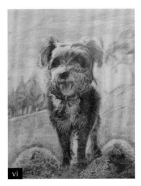

❶ 將背景色彩模糊處理，以達到深遠
　的景緻。

❷ 右方的高樹與左方的樹叢用斜坡處
　理，巧妙錯開前景狗狗站立的位置，
　使畫面不會太死板。

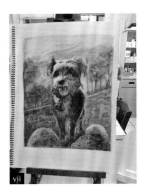

完成一幅35×42cm的愛犬雪納瑞的色
鉛筆畫像。

繪圖的SOP標準流程

SECTION 01　作品須具備的三要素

光、色、影為作品的三要素，且影子是讓作品落實在桌面，以及增加重量感和真實感的法寶。

COLUMN 1　光

共有三種，包含自然光、人造光及反光。

光的種類	舉例
自然光	太陽、月亮。
人造光	燈具照明。
反光	被照物體的表面呈現的亮度。

COLUMN 2　色

為物體的本色，以及被照亮之後的明與暗。

COLUMN 3　影

為被照物體的表面呈現的陰影、物體放置後呈現的影子，和多件物體前後映照的陰影。

SECTION 02　畫圖的SOP流程

畫圖的SOP流程分為：選擇題材、顏色色塊筆記、構圖、上色、檢視整體及完成，五個步驟。

COLUMN 1　選擇題材

將食物、花卉、器皿、風景等拍成照片或已有的電子檔，至超商，或使用家中印表機輸出的圖片。

COLUMN 2　顏色色塊筆記

將圖片裡的元素分類，例如：靜物裡的水果：蘋果，找出和蘋果相對應顏色的色鉛筆，在方塊裡試色。

COLUMN 3　構圖

有手繪法（P.61）和格放法（P.63）兩種構圖方法，可依個人喜好選擇。

以簡易草圖、Layout的基本概念和做法，透過黃玫瑰繪畫流程為例，分析光從哪裡來，和光所呈現的層次與對花顏色的影響。

準備一張有黃玫瑰的圖片（示範為21×14.8cm，A5大小），並在圖片上的上、下、左、右四個方向畫出「點」（圖上綠色點）。

擦除線上的點，完成框線繪製。

在圖片上找到與四個方向平行的第二點（圖上棕色點），並分別將同一方向的兩點連成一條線（圖上白線）。

將連接好的框量出尺寸，再繪製16格均等格子。

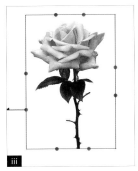

將圖片上的上、下、左、右四個方向的線，連接在一起，畫出矩形，將圖片包圍住即可。

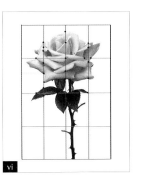

找到圖與格線的交接點，並做記號。

在素描本（紙張約30×21cm）上重複步驟iv-vi，以繪製出16格均等格子。（註：將量出尺寸的框，複畫到素描本上；較複雜處，可再切割任意線條，例如：斜線，以幫助構圖；並檢查圖的尺寸是否與樣張一致。）

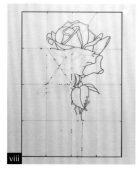

在格子與圖片交叉點的位置做上記號，並將圖與線交接的位置，畫在素描本上。

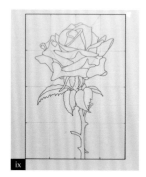

連結「點」與「點」的線條，畫出花形。（註：須檢查畫出的花形是否有線條不順的地方，並將鉛筆的輔助線擦掉。）

以色鉛筆顏色替補花形，也可運用畫一塊擦一塊的方式繪製。（註：也可直接用色鉛筆構圖。）

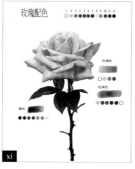

找出對應顏色的色鉛筆，並在筆記本上試畫出效果，作為參考。

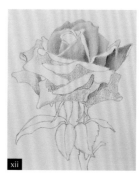

畫出花的淡色（運用AAABBC的口訣）。

畫出花的中間色（運用AAABBC的口訣）。

畫出花的深色（運用AAABBC的口訣）。

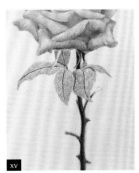

畫出葉與莖的淡色。

畫出葉與莖的中間色。

畫出葉與莖的深色，即完成黃玫瑰繪
製。

♦ 格放法構圖的重點說明

❶ 構圖後的上色，畫到哪一
 部分，才擦去那個部分的
 構圖線（如圖1）。

❷ 畫圖的過程中，摩擦掉或
 畫不完全時，需要補充構
 圖。

❸ 手的下方墊一張紙，可避
 免摩擦，而模糊構圖。

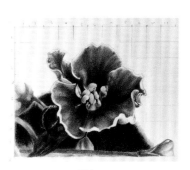

圖1。

④ 用格放法打基底線時，手要輕畫格線，線條只須自己能分辨的程度即可。

⑤ 手勁會破壞紙，讓紙呈現凹痕，而凹痕會導致顏色覆蓋不掉，畫面呈現白線（如圖2）。

⑥ 格子線在構圖完成後，都要擦掉，所以若格線顏色太深，會很難擦乾淨而留下髒的痕跡，不利於下次的疊色。

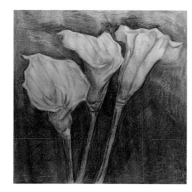

圖2。

上色時，可分為四個部分上色，包含：面、光、陰影、影子。

① **面**：物體的基本色

② **光**：分自然光與人造光；以物體上方的光線為準。

③ **陰影**：上方光線照射物體，因阻擋而造成的陰影。

④ **影子**：物體放置桌面形成的影子。

COLUMN 5 檢視整體及完成

檢查亮度與暗面的層次、物體間陰影與影子的互相影響、近景的清楚與遠方的模糊是否景深到位、整體色度和背景是否協調等，檢視結束後，就完成繪圖。

SECTION 03 繪畫時尋找顏色的流程

繪畫時尋找顏色的流程QRcode

COLUMN 1 配色公式

主色與六種不同配色相疊（疊二色）：
➡ 選出最接近主色的顏色，再疊新配色（疊三色）。
➡ 完成疊色的新主色，再疊新配色（疊四色）。

COLUMN 2 顏色的模擬設定方法

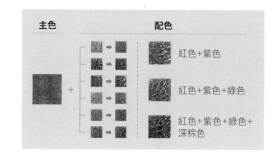

① **主色**：紅色。

② **配色**：薰衣草紫、紫色、正藍色、正綠色、深棕色、黑色。

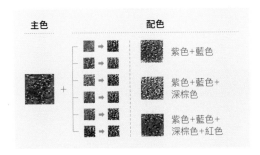

主色	配色
	紫色+藍色
	紫色+藍色+深棕色
	紫色+藍色+深棕色+紅色

❶ **主色**：紫色。

❷ **配色**：紅色、正藍色、正綠色、深棕色、深棕綠、黑色。

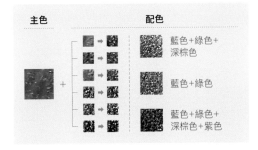

主色	配色
	藍色+綠色+深棕色
	藍色+綠色
	藍色+綠色+深棕色+紫色

❶ **主色**：藍色。

❷ **配色**：紅色、紫色、正綠色、深棕色、深棕綠、黑色。

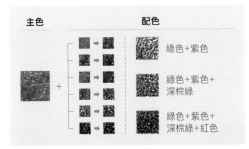

主色	配色
	綠色+紫色
	綠色+紫色+深棕綠
	綠色+紫色+深棕綠+紅色

❶ **主色**：綠色。

❷ **配色**：紅色、紫色、正藍色、深棕色、深棕綠、黑色。

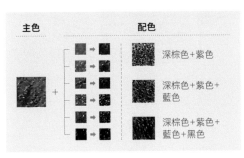

主色	配色
	深棕色+紫色
	深棕色+紫色+藍色
	深棕色+紫色+藍色+黑色

❶ **主色**：深棕色。

❷ **配色**：紅色、正綠色、紫色、正藍色、深棕綠、黑色。

以紅色為例設定深度

繪製方法

主色是「紅色」➡ 須找比紅色更深的顏色作配色 ➡ 重疊塗繪 ➡ 呈現各種層次暗紅色。

繪製步驟

❶ 畫出一個直徑1.5cm的圓，並填主色。

❷ 畫出六個直徑1cm的圓，並填主色。

❸ 畫出六個直徑1cm的圓，配色備用。

❹ 畫出六個直徑1.5cm的圓，疊色結果備用。

配色

❶ 盤上比紅色更深的色鉛筆顏色有薰衣草紫、紫色、正藍色、正綠色、深棕色、黑色等都能做紅色的配色，使其變成暗紅色。

❷ 將以上6色分別在圓圈裡填色。

疊色

❶ 將配色依序相疊，並將疊色結果塗繪在圓圈裡。

❷ 將配色依序相疊，並將疊色結果塗繪在圓圈旁，可用長方形狀疊色，有別於圓形的效果。

❸ 觀察圓形和長方形裡的顏色，哪一組的疊色是自己需要的。

觀察重點

❶ **薰衣草紫 / 紫色**：紅色＋藍色＝紫色，因紅色加入各種紫色都會變深；紅色＋薰衣草紫＝淺暗紅色，紅色加入過深的紫色會使紅色不純，趨向紅紫色而非設定要的暗紅色。

❷ **藍色**：紅色＋藍色＝紫色，這是水彩的調色結果，色鉛筆也有此特性，但非紫色，而是偏紫的暗紅色。

❸ **綠色**：紅色＋綠色＝偏綠的暗紅色。

❹ **深咖啡**：紅色＋深咖啡色＝柔和暗紅色。

❺ **黑色**：搭配所有顏色都適合，能在疊色後變深色，且是終極深的顏色，但非最好的選擇。因為缺乏不同色系的層次變化。

深度配色的公式

主色＋配色（可以多色重疊）＝立體色（須不偏離主色）

COLUMN 4 學員創作過程摘錄

❶ 選好題材後，到便利商店輸出圖片。

❷ 找出與圖片對應的色鉛筆顏色，由於每個人使用的品牌和組合色數不同，只要找到自己認為最接近的即可。

❸ 在圖片上分成不同區域（例如：花、水果等），並在每個區域的淡、中、深位置上放相對應的色鉛筆。

❹ 繪圖時，畫面透過淡色、中間色、深色的色系形成立體，而淡色、中間色、深色的每一個環節，最好能有 2 ～ 3 枝色鉛筆。

多肉盆栽

❶ 在筆記本上將不同區域作記號，例如：A、B、C、D區。

❷ 將區域的顏色，由淡色到深色依序畫方格作紀錄（避免重複的物件用錯顏色，如圖1）。

❸ 範例圖上畫滿色鉛筆模擬色塊；右邊為進行中的畫作，可看見，因做了顏色筆記，在正式畫圖時，就會減少錯誤的發生，達到事半功倍的效果（如圖3）。

❹ 筆記越細膩，繪圖的色彩就越精準。

❺ 右手下方是範例，旁邊是進行中的畫作，兩相比較可發現相似度很高（如圖2）。

❻ 綠植是都市叢林的陽台最常見的畫面，多肉則是家裡的嬌客，人手一盆，趕快學起來（如圖4）。

圖1。　　　圖2。　　　圖3。　　　圖4。

水果記憶

❶ 為了保護畫面避免摩擦，當畫作完成要用噴膠噴2～3遍，油畫、水彩都通用，在美術社都可以買到（如圖1）。

❷ 這張作品（42×29cm）景深很強，亮、暗間非常明顯。水果樣式雖然不多，仍然將立體表達的很好，桌巾不是很柔軟，顏色將之間的關係做到恰好的描述，背景板也做到了畫龍點睛的效果。本畫作獲得了義大利Prisma Art Prize和台北國際藝術家大獎賽的入選（如圖2）。

圖1。

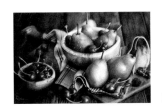
圖2。

籃裡的蔬果

❶ 學員做的色塊草圖，對應範例和進行中的色鉛筆畫作。由於拍攝時光的強度讓圖色有點淡，但仍可看出兩者色系之間的貼合（如圖1）。

❷ 這張完成作品，充分表現出色鉛筆畫的特色，筆觸肌理明顯、顏色濃郁亮麗、疊色有厚實感，同時保有色鉛筆的通透（如圖2）。

圖1。

圖2。

阿姆斯特丹運河

❶ 建築構圖的整體性非常重要，稍不注意房子就是塌掉，這張尺寸是52×36cm，沿河建築幾乎占了一半，因此構圖採用格放法，此法精細度較高（如圖1）。

❷ 上色採用一邊上色，一邊擦掉構圖線，以防上色時發現構圖出現問題時還可以補救（如圖2）。

❸ 圖3為學員在歐洲旅行所拍的照片，透過畫作，時光在此做了最美的凝聚。波光粼粼城市倒影映射其中，無盡浪漫油然而生。

圖1。

圖2。

圖3。

SECTION
04　上色的流程

COLUMN
1　SOP上色流程的公式

◆ AAABBC

　　不會畫圖的人，會不清楚從何處著手，構圖類似塗鴉，可制式也可自由發揮。我認為問題在於上色，平塗是最簡單的，但要呈現光線層次的疊色，又要有重量感，就不是件容易的事了。

SOP的公式，就是透過簡單的事重複做，就可以看到效果，公式是把畫圖用數字來解讀，本單元是將上顏色的順序，用AAABBC來解讀。

AAA代表ABC三個區域全部畫淡色，也就是畫某物件時全部都上淡色，主要表達在A區，BC等於鋪底色。

❶ A：淺色，物件從構圖線條裡，全部上淺色區域A裡的顏色，但要觀察範例區域A的顏色變化，並全部填色。

❷ BB：BB代表在BC區域「全部畫中間色」，A區則不動維持原樣。

❸ C：代表深色，在C區用設定的筆「畫出層次色」，A、B區則不動維持原樣。

COLUMN
2 注意事項

❶ A、B與B、C的相鄰區會呈現明顯的色差，尤其是A、B區落差較大，要消弭差異達到漸層。

❷ 繪圖方向：由左至右，由上到下。

COLUMN
3 番茄繪製前須知

以下是番茄疊色的基本流程，但每個流程中因光線的不同，顏色會有些微的變化，觀察越入微，繪圖的整體感越接近真實的番茄。

先檢視物件的顏色，找到主色（紅色）、副色（綠色）、淡色A、中間色B、深色C的位置和區域所呈現的顏色和對應的色鉛筆。

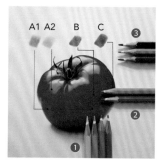

番茄果肉主體色　紅色。

❶ **淺色區域A**：粉桃色、淺桔色、粉紅色、洋紅色，而每枝色鉛筆都要畫上顏色和代號。

❷ **中間色區域B**：洋紅色、正紅色。

❸ **深色區域C**：胭脂紅、薰衣草紫、深棕色。

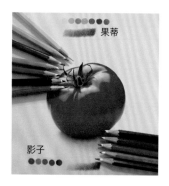

果蒂使用顏色

綠色、黃色、柳綠色、橄欖綠、土黃色、正綠色、深棕色、正紅色。

影子使用顏色

灰色、淺灰色、正紅色、胭脂紅、深棕色。

影子的基本畫法

❶ 判定影子的方向（與光的方向相同）。

❷ 選2～3種色階的灰色鉛筆。

❸ 越接近實物（番茄）灰色越深，繪製時最好沒有筆觸，或筆觸落差不要太大。

❹ 灰階繪製完成後，再用物體主色（番茄為紅色），用最小的力度暈染在灰階上。

❺ 檢視影子與番茄整體顏色的協調性。

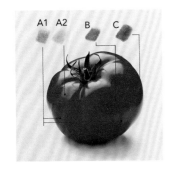

完成A淡色、B中間色、C深色的顏色色塊筆記。

4 番茄繪製步驟

以淺桔色、粉紅色、粉桃色、洋紅色色鉛筆畫出底色，並用淺灰色、灰色色鉛筆畫出陰影底色。

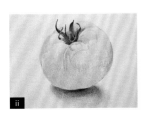

以淺灰色、灰色、粉桃色、洋紅色色鉛筆畫出陰影後，再用粉紅色做影子的染色。

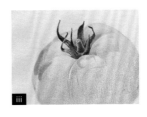

以洋紅色、正紅色色鉛筆畫出中間色，並在番茄左方凹陷處畫出陰影。

以洋紅色、正紅色色鉛筆畫出中間色，並在番茄中間、右方、下方畫出陰影。

以胭脂紅色鉛筆在番茄左方、中間、右方、下方畫出陰影。

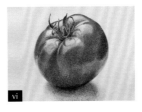

以薰衣草紫和深棕色色鉛筆畫出深色，並在番茄左方、中間、右方、下方陰影處著色，以加強深度。

番茄 — 紅色系

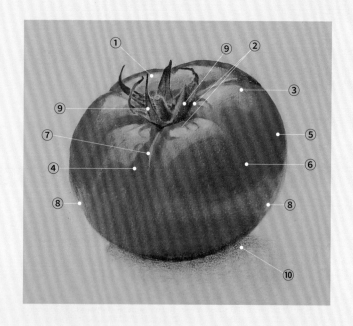

繪圖分析的使用顏色 USING COLOR

主體	07 09 05 02	+	05 01	+	06 32 35
	Ⓐ		Ⓑ		Ⓒ
	淡色		中間色		深色

番茄蒂　10 18 25 14 16 35

影子　37 36 06 35

繪圖分析 DRAWING ANALYSIS

❶ 主光線來自上方（高亮度Highlight）。

❷ 凹陷的低谷與緊鄰果肉的坡度，顏色兩極化。

❸ 番茄表面反光強。

❹ 番茄淡色陰影。

❺ 番茄深色陰影。

❻ 番茄暗色區。

❼ 番茄凸起，為被光線照射到的第二亮度。

❽ 番茄的表面反光。

❾ 番茄的蒂：要有立體亮度色層。

❿ 影子的顏色：灰色＋紅色＋咖啡色。

番茄繪圖
分析解說影片
QRcode

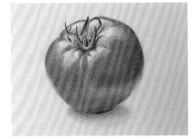

◀ 番茄Ａ繪製完成圖。

繪製區域說明

淺色　中間色　深色

◆ 番茄主體亮度與陰影的繪製

01

用格放法畫輔助線，以及點描座標法畫物品的外形，完成構圖。（註：可參考格放法的構圖練習 P.63。）

02

先檢視每個線段間連結是否順暢後，將左上角格裡番茄外形中較凸的線條擦掉後，用拋物線的方式連接兩點補畫。

03

以粉桃色色鉛筆 **07** 替換番茄主體的鉛筆線條。

04

以筆型橡皮擦擦除番茄蒂頭的鉛筆線條。

05

以黃色色鉛筆 **10** 替換番茄蒂頭的鉛筆線條。（註：為綠色的基底色。）

06

以筆型橡皮擦擦除鉛筆線條。

07

以粉桃色色鉛筆 **07** 運用上色的口訣「AAABBC」開始上色。（註：上色口訣請參考 P.97。）

粉桃色 **07**
淺桔色 **09**
洋紅色 **05**
粉紅色 **02**
正紅色 **01**
胭脂紅 **06**
薰衣草紫 **32**
深棕色 **35**
黃色 **10**
柳綠色 **18**
青橄欖綠 **24**
土黃色 **14**
正綠色 **16**
淺灰色 **37**
灰色 **36**

如圖，第一層的淡色區AAA繪製完成。

以粉桃色色鉛筆 07 塗繪番茄向內凹的蒂區，直至畫面呈現凹陷的效果。

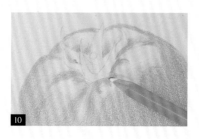

以淺桔色色鉛筆 09 再次塗繪番茄向內凹的蒂區，使凹洞的效果更具層次感。

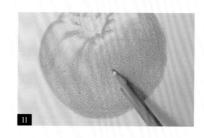

以淺桔色色鉛筆 09 在番茄下半部淡色區的第二層（比粉桃色的淡色層更深些）做深度的加強。

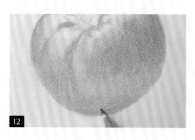

以洋紅色色鉛筆 05 塗繪番茄下半部的淡色區，以做深度的加強。（註：因番茄為立體，故此部分是強調與桌面接觸，以及和光線形成的陰影。）

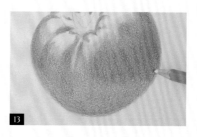

以洋紅色色鉛筆 05 塗繪番茄的右側，使番茄更顯紅潤。

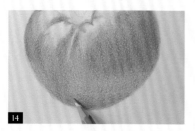

以粉紅色色鉛筆 02 塗繪番茄下半部，做陰影深度的加強。

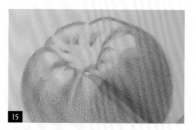

以粉紅色色鉛筆 02 塗繪番茄向內凹的蒂區，以做陰影深度的加強，使畫面呈現凹洞的層次效果。

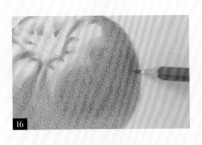

以正紅色色鉛筆 01 塗繪番茄右側，藉此加深陰影，且更顯立體感。

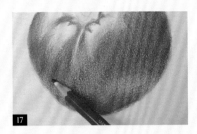

以胭脂紅色鉛筆 06 塗繪番茄的左下側，藉此加深陰影，且更顯立體感。

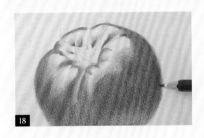

以胭脂紅色鉛筆 06 塗繪番茄右側，做深度的加強，增加立體度及層次感。

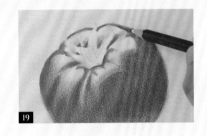

以胭脂紅色鉛筆 06 塗繪番茄右上方，做深度的加強，增加立體度及層次感。

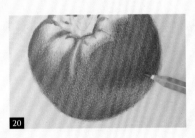

以薰衣草紫色鉛筆 32 塗繪番茄右下側，在最深的陰影區加強深度。（註：因左上方光線很強，使胭脂紅色鉛筆 06 塗繪的深度不夠，故須加強。）

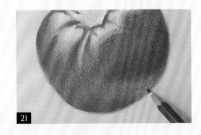

以正紅色色鉛筆 01 薄塗番茄右下側，使番茄的反光更顯立體。

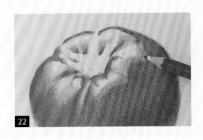

以正紅色色鉛筆 01 薄塗番茄右上方，使番茄的高光處更顯立體。

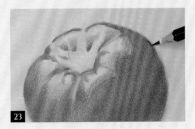

以深棕色色鉛筆 35 塗繪番茄右上方，做深度的加強，增加立體度及層次感。

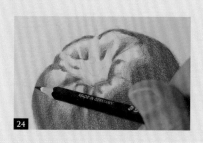

以深棕色色鉛筆 **35** 塗繪番茄的左上方，做深度的加強，讓立體度更有層次。

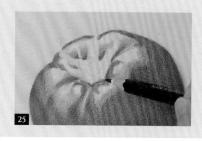

以深棕色色鉛筆 **35** 塗繪番茄凹陷處的蒂區，以做陰影深度的加強，使畫面呈現凹陷的效果。

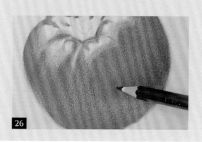

以深棕色色鉛筆 **35** 塗繪番茄的右下方，在最深的陰影區加強深度。（註：左上方的光線很強，使薰衣草紫色鉛筆 **32** 的深度不夠，故須加強。）

♦ 番茄蒂繪製

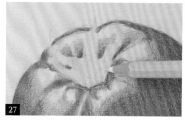

以黃色色鉛筆 **10** 塗繪番茄蒂頭，為基底色（A淡色）。

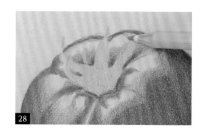

以柳綠色色鉛筆 **18** 疊色在黃色上。

以青橄欖綠色鉛筆 **24** 疊色在柳綠色上。（註：當顏色逐步加深，須注意黃色、柳綠色與青橄欖綠間的疊色效果。）

以土黃色色鉛筆 **14** 在蒂頭上的暗部疊色。

以正綠色色鉛筆 **16** 在蒂頭上的暗部疊色。

以正綠色色鉛筆 16 在蒂頭上的暗部加強疊色。（註：在葉片前後與根部的關係上，須明顯區分出前與後的差距。）

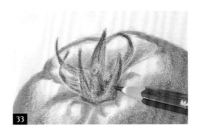

以深棕色色鉛筆 35 在蒂頭的最暗部疊色，以呈現因角度而有不同明暗度的效果。（註：光線由上方偏左的照射，使光滑面與光照處的顏色呈強烈反差。）

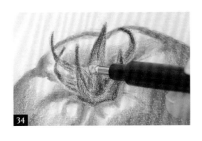

以筆型橡皮擦擦出蒂頭的亮部。（註：表達亮度的方法很多，擦拭法——減法最常見。）

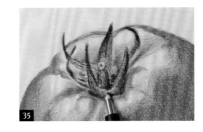

以筆型橡皮擦擦出蒂底周圍的亮部。（註：作畫時塗繪是加法，而光的照射讓物體呈現亮部與陰影。）

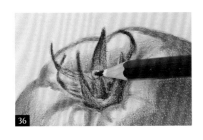

以深棕色色鉛筆 35 在蒂頭上補色，以填補因擦拭亮部，而使暗部不足處。

以淺灰色色鉛筆 37 在番茄與桌面重疊處，繪製出影子的形狀。

◆ 番茄影子繪製

以淺灰色色鉛筆 37 由外往內繪製出影子的漸層色。

以灰色色鉛筆 36 疊色出番茄與桌面影子重疊的深度。

以灰色色鉛筆 ❸❻ 疊色出番茄與桌面附近的陰影。（註：包含番茄底部的反射處。）

以筆型橡皮擦將影子四周未畫出漸層處，以畫圈的方式柔擦掉，即完成灰階的基本影子。（註：柔擦是繪製錯誤時，補救的方式之一。）

以胭脂紅色鉛筆 ❻ 在影子上方，由外至內輕輕疊色，以繪製出紅色影子的漸層。

以深棕色色鉛筆 ❸❺ 塗繪桌面與番茄的接觸面。（註：經過多次上色，影子的深度稍嫌不足，故須調整。）

◆加強番茄細節繪製

以深棕色色鉛筆 ❸❺ 塗繪影子表面，以調整漸層。

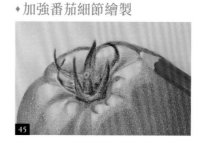

以胭脂紅色鉛筆 ❻ 調整右上方高光與邊緣色的色差。

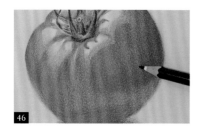

以深棕色色鉛筆 ❸❺ 調整番茄表面陰影深度的漸層。

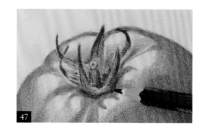

以深棕色色鉛筆 ❸❺ 調整蒂頭及凹陷處深度的漸層。

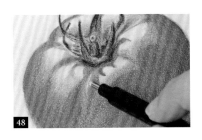

以筆型橡皮擦擦拭番茄上方的高光處，被光照亮的凹凸區域。

以筆型橡皮擦擦拭番茄下方陰影周圍的反光處。

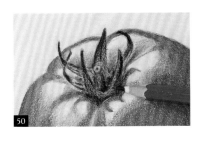

以正綠色色鉛筆 16 加強塗繪蒂頭，以調整漸層。

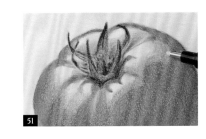

以筆型橡皮擦擦拭出番茄上方高光處的層次感。

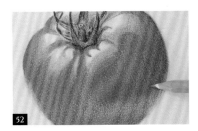

以薰衣草紫色鉛筆 32 調整番茄陰影深度的細部色。

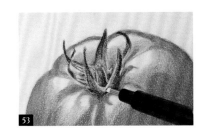

以筆型橡皮擦擦拭番茄上方的蒂頭葉片，被強光照射處。

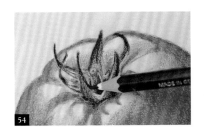

最後，以深棕色色鉛筆 35 塗繪蒂頭深度，以加強漸層即可。

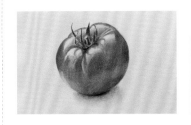

番茄B繪製示範
動態影片
QRcode

香蕉──黃色系

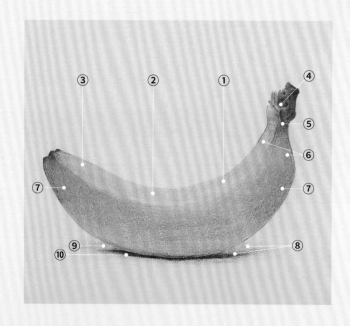

 繪圖分析的使用顏色 USING COLOR

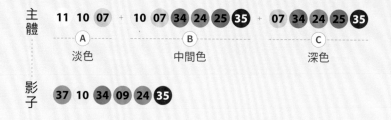

主體	11 10 07	10 07 34 24 25 35	07 34 24 25 35
	Ⓐ	Ⓑ	Ⓒ
	淡色	中間色	深色

影子　　37 10 34 09 24 35

 繪圖分析 DRAWING ANALYSIS

❶ 為高亮度（Highlight）處。

❷ 外形類似彎月狀。

❸ 外形尺寸開始縮小。

❹ 香蕉的果柄色層變化較大。

❺ 新鮮香蕉的顏色。

❻ 左右兩個彎度的色層較深。

❼ 為陰影區。

❽ 角度與面向形成的影子（左右兩邊的影子顏色較淡）。

❾ 虛影（實影與虛影的繪色層不同）。

❿ 實影。

香蕉繪圖
分析解說影片
QRcode

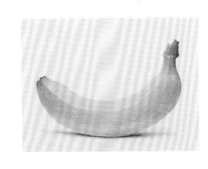

◀ 香蕉A繪製完成圖。

繪製區域說明

淺 色　中間色　深色

用格放法畫輔助線，以及點描座標法畫物品的外形後，以淺黃色色鉛筆 11 替換香蕉主體的鉛筆線條。（註：可參考格放法的構圖練習 P.63。）

以淺黃色色鉛筆 11 塗繪香蕉上方亮面的區域。

以黃色色鉛筆 10 疊色在淺黃色上，並做出漸層的效果。

以粉桃色色鉛筆 07 塗繪香蕉上方兩側，和已著色區暗部，以繪製出漸層的效果。

重複步驟2，以淺黃色色鉛筆 11 塗繪香蕉下方陰影區。

以淺黃色色鉛筆 11 塗繪香蕉下方的影子。（註：兩側與桌面接觸的陰影須多疊色，以呈現厚實的質感。）

以青橄欖綠色鉛筆 24 輕輕塗繪香蕉果柄的陰暗面。

淺黃色 11
黃色 10
粉桃色 07
淺棕色 34
青橄欖綠 24
橄欖綠 25
深棕色 35
淺灰色 37
淺桔色 09
土黃色 14

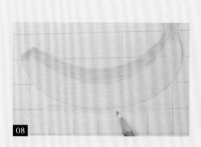

以青橄欖綠色鉛筆❷輕畫香蕉的陰影處。（註：與桌面接觸的陰影都須淡淡的疊色。）

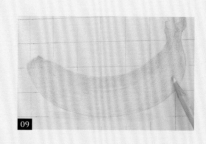

以粉桃色色鉛筆❼疊色在下方整個陰影區。

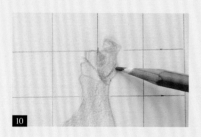

以淺棕色色鉛筆❸塗繪香蕉果柄的暗面。

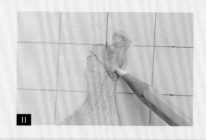

以黃色色鉛筆❿塗繪香蕉果柄。

以橄欖綠色鉛筆❷塗繪香蕉果柄的暗面，和最左方的末梢突起處（為宿存萼片）。

以深棕色色鉛筆❸塗繪香蕉果柄的暗面。

以橄欖綠色鉛筆❷塗繪香蕉果柄的暗面，以增加層次感。

以深棕色色鉛筆❸塗繪香蕉兩端的突起處（為宿存萼片）。

以淺桔色色鉛筆 **09** 塗繪香蕉果柄，以調整末端的漸層。

以淺棕色色鉛筆 **34** 疊色在淺桔色上。

以橄欖綠色鉛筆 **25** 沿著香蕉輪廓繪製邊緣線。

以橄欖綠色鉛筆 **25** 輕輕疊色與桌面接觸的陰影區。

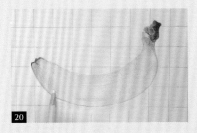

以黃色色鉛筆 **10** 繪製下方兩側陰影區，增加顏色濃度。

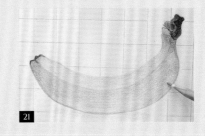

以淺桔色色鉛筆 **09** 輕輕塗繪下方兩側陰影區。（註：須增加兩側陰影區的疊色次數，以呈現中間較亮的反光效果。）

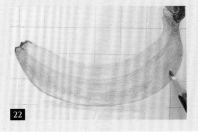

以橄欖綠色鉛筆 **25** 輕輕塗繪下方兩側的陰影區，以增加疊色次數。

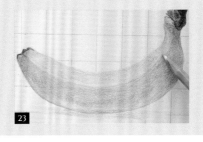

以淺桔色色鉛筆 **09** 輕輕塗繪香蕉兩側陰影區，以增加疊色次數。（註：可讓陰影效果，與上方的亮部拉大光線差異。）

◆ 香蕉影子及細節繪製

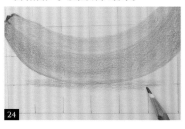

以淺棕色色鉛筆 ㉞ 輕繪出影子的形狀。（註：香蕉為長圓柱形，懸空形狀造成影子兩端呈現漸層消失的狀態。）

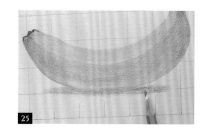

以淺灰色色鉛筆 ㊲ 輕塗，並疊色在淺棕色的影子上。

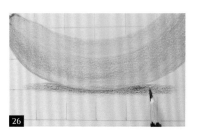

以深棕色色鉛筆 ㉟ 輕塗，並疊色在影子較深的位置上。（註：影子的深度為越接近桌面越深、越接近光照區越淡，另視光線的強弱決定兩端影子的長短。）

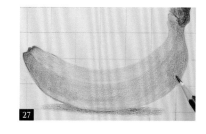

以深棕色色鉛筆 ㉟ 輕塗，並疊色在香蕉主體兩側的陰影區，畫出漸層，使香蕉更立體。

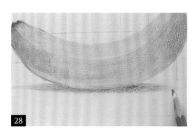

以淺灰色色鉛筆 ㊲ 輕塗出影子兩端的虛影。

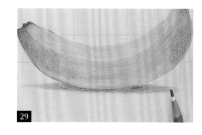

以淺棕色色鉛筆 ㉞ 輕塗出影子兩端的虛影，以增加層次感。

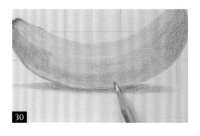

以土黃色色鉛筆 ⑭ 輕塗出香蕉中央下側的陰影。

以粉桃色色鉛筆 ⑦ 輕塗出香蕉右側的陰影。

以深棕色色鉛筆 **35** 輕輕塗繪影子較深處。

取筆型橡皮擦，以畫圈圈的方式輕擦，以修飾影子的形狀和漸層不夠的區域。

以橄欖綠色鉛筆 **25** 塗繪香蕉右下側，以修飾形狀。

取筆型橡皮擦，以畫圈圈的方式輕擦中央下側陰影區，以修飾漸層不明顯的區域。

取黃色色鉛筆 **10**，以畫圈圈的方式，輕塗中央下側陰影區，以修飾漸層不夠的區域。

取淺桔色色鉛筆 **09**，以畫圈圈的方式，輕塗中央下側陰影區，以修飾漸層不夠的區域。

最後，取土黃色色鉛筆 **14**，以畫圈圈的方式輕塗中央下側陰影區，以修飾漸層不夠的區域即可。

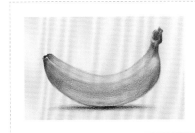

香蕉B繪製示範
動態影片
QRcode

113

03
TENDER GREEN SERIES

青蘋果 — 嫩綠色系

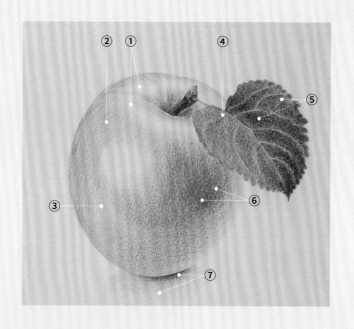

繪圖分析的使用顏色 USING COLOR

主體	11 18 24 25	+	24 25	+	24 35
	A		**B**		**C**
	淡色		中間色		深色

梗	24 15 35 26

葉子	24 22 25 26

影子	36 37 24

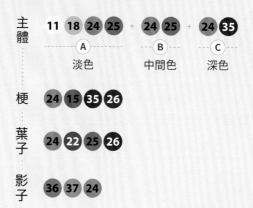

繪圖分析 DRAWING ANALYSIS

❶ 為高亮度（Highlight）處，表皮光滑、亮度高。

❷ 淡橄欖綠的畫法（淺綠色＋淡土色的深淺色變化）。

❸ 強烈的反光。

❹ 葉脈不是白色（可用留白＋補色，或畫深淺綠色）。

❺ 對稱的葉子（葉子中央凹陷兩邊隆起並向外下垂）。

❻ 懸空影子的畫法（與葉子一段距離的影子）。

❼ 標準影子的畫法（漸層灰色＋物體顏色）。

青蘋果繪圖
分析解說影片
QRcode

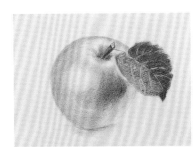

◀ 青蘋果 A 繪製完成圖。

繪製區域說明

| 淺色 | 中間色 | 深色 |

◆ 青蘋果主體及葉子繪製

01　用格放法畫輔助線。

02　以點描座標法畫物品的外形，完成構圖。（註：可參考格放法的構圖練習 P.63。）

03　擦去構圖輔助線，保留青蘋果的鉛筆線條。

04　以淺黃色色鉛筆 11 塗繪出青蘋果的淡底色區。

05　以淺黃色色鉛筆 11 用上色的口訣「AAABBC」開始上色。（註：上色口訣請參考 P.97。）

06　以淺黃色色鉛筆 11 繪製葉子，完成打底色。

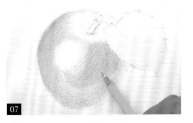

07　以柳綠色色鉛筆 ⑱ 在青蘋果的底色上，疊色出淡淡的嫩綠色。

淺黃色 11
柳綠色 18
青橄欖綠
橄欖綠 24
深棕色 25
焦黃色 35
深棕綠 15
正綠色 26
淺灰色 16
灰色 37
36

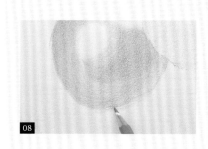

以淺灰色色鉛筆 **37** 在青蘋果與桌面重疊處，繪製出影子的形狀。

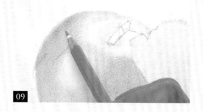

以青橄欖綠色鉛筆 **24** 在左側陰影區疊色，以建立初步的立體感。

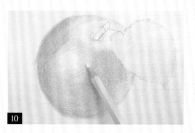

以淺黃色色鉛筆 **11** 在青蘋果側面的亮部，以疊色出層次感。

以柳綠色色鉛筆 **18** 繪製青蘋果側面的亮部，以增加層次感。

以柳綠色色鉛筆 **18** 繪製青蘋果上方邊緣處，以疊畫出深度的層次。

以柳綠色色鉛筆 **18** 繪製青蘋果梗的凹陷處，以疊色出層次感。

以青橄欖綠色鉛筆 **24** 疊色出青蘋果梗凹陷處的漸層。

以橄欖綠色鉛筆 **25** 在青蘋果梗的凹陷處疊色，做深度的加強，讓立體度更有層次。

以橄欖綠色鉛筆 25 在青蘋果的側面陰影處疊色，做深度的加強，讓立體度更有層次。

以深棕色色鉛筆 35 在青蘋果的側面陰影處疊色，做深度的加強，讓立體度更有層次。

以深棕色色鉛筆 35 將青蘋果梗的凹陷處疊色，做深度的加強，讓立體度更有層次。

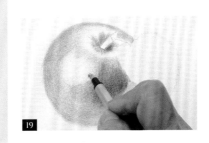

以筆型橡皮擦將青蘋果的側面亮部，擦出高亮度層次。

◆ 青蘋果梗繪製

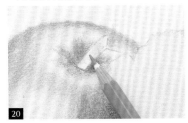

以青橄欖綠色鉛筆 24 塗繪出青蘋果梗的底色。

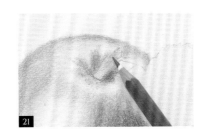

以焦黃色色鉛筆 15 塗繪青蘋果梗頂端的切口處。

以焦黃色色鉛筆 15 塗繪青蘋果梗的中間色（為物體的本色）。

以深棕色色鉛筆 35 塗繪青蘋果梗的陰影處，以加強層次感。

以深棕綠色鉛筆❷塗繪青蘋果梗頂端的切口處，以加強繪製暗部。

以深棕綠色鉛筆❷塗繪青蘋果梗周圍的凹陷處，以加強層次感。

♦青蘋果葉子繪製

以青橄欖綠色鉛筆❷在青蘋果葉子的底色上疊色。

重複步驟26，將青蘋果葉子塗繪完成。（註：依光線做深淺的疊色，較深處須疊色數遍。）

以正綠色色鉛筆❶在青蘋果葉子上疊色，以做出中間色（為葉子的主色）。

以橄欖綠色鉛筆❷混色疊色在正綠色上。

以正綠色色鉛筆❶疊色在葉子的深色區。

以正綠色色鉛筆❶輕輕疊色在葉子的亮部區。

以正綠色色鉛筆 ⑯ 漸層疊色在葉子下方的陰影區。

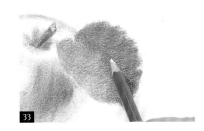

以灰色色鉛筆 ㊱ 漸層疊色在葉子中央的凹陷區。

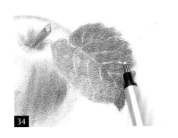

以筆型橡皮擦在葉子的中央與左右延伸處，擦出如底色（淺黃＋青橄欖綠）般的葉脈線條。

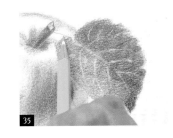

以柳綠色色鉛筆 ⑱ 在葉子的左方畫出與梗的連接線。

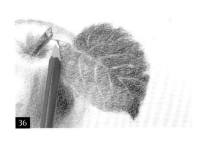

以灰色色鉛筆 ㊱ 在葉子的左方加深並畫出與梗的連接線。

以筆型橡皮擦在葉子的左方和果體間擦出漸層的界線。
（註：因為葉子是懸空的，影子落在果體上須有小段距離。）

以灰色色鉛筆 ㊱ 在葉子左上方的亮部區，將葉子邊緣做暗部的調整。

以灰色色鉛筆 ㊱ 在葉子右上方的陰影區，做葉子邊緣和中央暗部的調整。

以青橄欖綠色鉛筆 24 在葉子的左下方，做亮部的修飾。

以筆型橡皮擦在葉子右上方的陰影區，將葉子邊緣做亮部的調整。

以橄欖綠色鉛筆 25 在葉子右上方的陰影區，做葉子邊緣暗部的調整。

以灰色色鉛筆 36 在葉子右上方的陰影區，做葉子中央暗部的調整。

◆ 青蘋果反光繪製

取筆型橡皮擦，在右下側以畫圈圈的方式，慢慢擦出果體邊緣反光的層次。

取筆型橡皮擦，在右上方以畫圈圈的方式，慢慢擦出側面亮光的層次。

取筆型橡皮擦，以畫圈圈的方式，輕擦青蘋果右側，以加強葉子投射出陰影處的層次。

取筆型橡皮擦，以畫圈圈的方式，慢慢擦出中央上方高光附近顏色的層次。

◆青蘋果影子及細節繪製

以淺灰色色鉛筆 ③⑦ 在青蘋果與桌面重疊處，繪製影子的形狀。

以正綠色色鉛筆 ⑯ 疊色出青蘋果與桌面影子重疊的深度。

以焦黃色色鉛筆 ⑮ 在影子上淡淡疊色。

以淺灰色色鉛筆 ③⑦ 疊色出青蘋果與桌面附近的陰影。

以正綠色色鉛筆 ⑯ 在影子上方，由外至內的方向輕輕疊色，畫出綠色影子的漸層。

以筆型橡皮擦輕擦葉子左上方亮部，以調整葉子邊緣的亮度。

最後，取青橄欖綠色鉛筆 ㉔，在右下方果體反光處，以畫圈圈的方式繪製出果體邊緣反光的層次即可。

青蘋果B繪製
示範動態影片
QRcode

紅蘿蔔 ── 橘色系

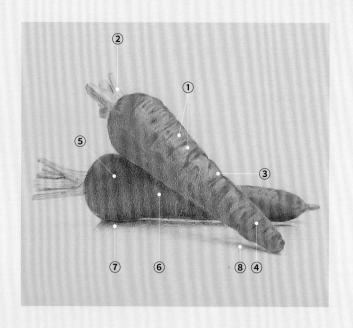

繪圖分析的使用顏色 USING COLOR

主體	07 09 08	+	03	+	01 35
	Ⓐ		Ⓑ		Ⓒ
	淡色		中間色		深色

葉梗　11 24 25 14 15

影子　37 36 03 01

繪圖分析 DRAWING ANALYSIS

❶ 為高亮度（Highlight）處。

❷ 上方亮度與暗度。

❸ 凸起被照亮。

❹ 次光線（亮度）。

❺ 紅蘿蔔暗色（加入咖啡色和一點橘紅色）。

❻ 陰影區。

❼ 桌面的影子。

❽ 懸空的影子（灰色＋橘紅＋土黃色）。

紅蘿蔔繪圖
分析解說影片
QRcode

◀ 紅蘿蔔Ａ繪製完成圖。

繪製區域說明

淺　色　中間色　深色

01

用格放法畫輔助線，以及點描座標法畫物品的外形，完成構圖。（註：可參考格放法的構圖練習 P.63。）

02

擦去構圖輔助線，保留紅蘿蔔的鉛筆線條。

◆ **紅蘿蔔 I 主體繪製**

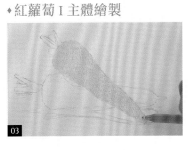

03

以淺桔色色鉛筆 **09** 塗繪出紅蘿蔔I的淡底色區。

04

以桔色色鉛筆 **08** 塗繪出紅蘿蔔I底色的上方深色區。

05

以桔色色鉛筆 **08** 塗繪出紅蘿蔔I底色的下方深色區。

06

以桔色色鉛筆 **08** 塗繪出紅蘿蔔I的陰影區。

07

以桔色色鉛筆 **08** 疊色，以補強下側層次感。

淺桔色 09
桔色 08
緋紅色 03
正紅色 01
深棕色 35
淺黃色 11
青橄欖綠 24
橄欖綠 25
焦黃色 15
白色 0

以桔色色鉛筆 08 塗繪紅蘿蔔I的下半區底部，做陰影深度的加強。

以桔色色鉛筆 08 疊色紅蘿蔔I的上側邊緣，以凸顯中間的亮區。

以桔色色鉛筆 08 疊色紅蘿蔔I中間的凹陷區，以凸顯中間的亮區。

以淺黃色色鉛筆 11 疊色紅蘿蔔I的暗區，以凸顯暗部裡面的亮部（為下方的反光）。

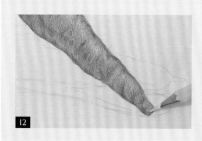

以淺黃色色鉛筆 11 疊色紅蘿蔔I的下側尾端，以凸顯紅蘿蔔尾端的反光。

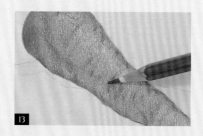

以焦黃色色鉛筆 15 在紅蘿蔔I的暗區疊色。

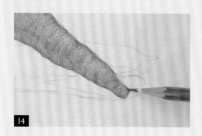

以焦黃色色鉛筆 15 補強疊色紅蘿蔔I的尾端。

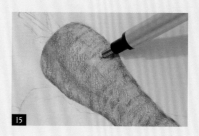

以筆型橡皮擦在紅蘿蔔I中間的凸面輕擦出亮區。

以桔色色鉛筆❽在紅蘿蔔I尾端的暗區疊色，以凸顯紅蘿蔔不規則的表面。

以深棕色色鉛筆❸❺在紅蘿蔔I尾端的暗區與邊緣疊色，以凸顯紅蘿蔔的立體感。

以白色色鉛筆 。在紅蘿蔔I頂端的暗區疊色，以凸顯暗部裡面的亮部（為上方的反光）。

以白色色鉛筆 。在紅蘿蔔I中間的暗區疊色，以凸顯暗部裡面的亮部。

◆紅蘿蔔 II 主體繪製

以淺桔色色鉛筆❾疊色紅蘿蔔I上方的邊緣，以補強層次感。

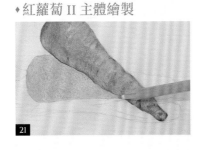

以淺桔色色鉛筆❾塗繪紅蘿蔔II左方的淡底色區。

重複步驟21，塗繪紅蘿蔔II右方的淡底色區。

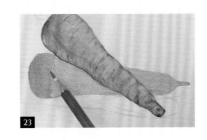

以桔色色鉛筆❽塗繪紅蘿蔔II底色的左側深色區。

以桔色色鉛筆⑧塗繪兩根紅蘿蔔左側的交錯處，做深度的加強。

重複步驟24，塗繪兩根紅蘿蔔右側的交錯處後，繪製紅蘿蔔Ⅱ的紋路。

以桔色色鉛筆⑧塗繪兩根紅蘿蔔右側交錯處的紋路。

重複步驟24-26，持續塗繪兩根紅蘿蔔的交錯處，以加強立體度。

以淺桔色色鉛筆⑨塗繪紅蘿蔔Ⅰ中間的陰影區，以加強層次感。（註：因紅蘿蔔Ⅱ塗繪後，易凸顯上方顏色不足。）

先取焦黃色色鉛筆⑮，以線條方式畫出紅蘿蔔Ⅱ左下方凹陷的深度後，再塗繪兩根紅蘿蔔右上方的交錯感。

以深棕色色鉛筆㉟塗繪紅蘿蔔Ⅱ左方的深色區，以及邊緣與紅蘿蔔Ⅰ交錯處的深度。

以深棕色色鉛筆㉟塗繪兩根紅蘿蔔的交錯處，以及紅蘿蔔Ⅰ與桌面重疊的深度。

以筆型橡皮擦輕擦紅蘿蔔II右上方，以製作光線的亮部。

以淺桔色色鉛筆 **09** 塗繪紅蘿蔔II右下方，以加強陰影的濃度。

以白色色鉛筆 **0** 塗繪紅蘿蔔II左側反光的亮部。

以白色色鉛筆 **0** 塗繪紅蘿蔔II右側反光的亮部。

◆紅蘿蔔梗繪製

以淺黃色色鉛筆 **11** 塗繪紅蘿蔔I梗的底色。

以淺黃色色鉛筆 **11** 塗繪紅蘿蔔II梗的底色。

以青橄欖綠色鉛筆 **24** 塗繪紅蘿蔔I梗的陰影色（暗色）。

以青橄欖綠色鉛筆 **24** 塗繪紅蘿蔔II梗的陰影色（暗色）。

以橄欖綠色鉛筆 **25** 塗繪紅蘿蔔I梗的陰影色（暗色）。

以橄欖綠色鉛筆 **25** 塗繪紅蘿蔔II梗的陰影色（暗色）。

以焦黃色色鉛筆 **15** 塗繪紅蘿蔔I梗的陰影色（暗色）。

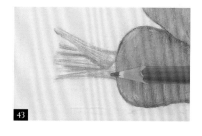

以焦黃色色鉛筆 **15** 淡塗繪出梗與梗間，與紅蘿蔔II接近的顏色。

◆ 紅蘿蔔影子繪製

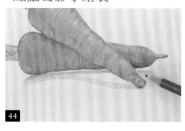

以緋紅色色鉛筆 **03** 在兩根紅蘿蔔與桌面重疊處，繪製出影子的形狀。

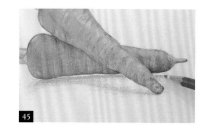

以緋紅色色鉛筆 **03** 繪製出紅蘿蔔II影子的漸層色。（註：須注意虛影與實影的差別。）

以深棕色色鉛筆 **35** 疊色在緋紅色上，將影子做漸層補強的效果。（註：與桌子實際接觸處顏色較深，紅蘿蔔懸空的下方則呈現漸層狀態。）

以深棕色色鉛筆 **35** 塗繪桌面與紅蘿蔔II的接觸面。（註：手要輕輕地疊色，因深棕色色感強，易畫得太深。）

以青橄欖綠色鉛筆 ❷ 輕塗出紅蘿蔔Ⅱ的懸空影子。（註：只須繪製淡淡疊在桌面上的效果。）

以筆型橡皮擦擦出紅蘿蔔Ⅰ懸空影子的漸層。

以正紅色色鉛筆 ❶ 塗繪紅蘿蔔Ⅰ懸空影子的漸層，以強化深度，使影子更能凸顯整幅畫作的立體感。

以深棕色色鉛筆 ❸ 輕疊色桌面與紅蘿蔔Ⅱ的接觸面，使影子能凸顯物體與桌面接觸時，產生實和虛之間的變化。

以筆型橡皮擦擦出紅蘿蔔Ⅰ懸空影子的漸層。

以深棕色色鉛筆 ❸ 繪製紅蘿蔔Ⅰ懸空影子的漸層色，以強化深度。

最後，以深棕色色鉛筆 ❸ 繪製紅蘿蔔Ⅰ懸空影子的深度，直至淡色的漸層即可。

紅蘿蔔B繪製示範動態影片QRcode

青江菜 — 綠色系

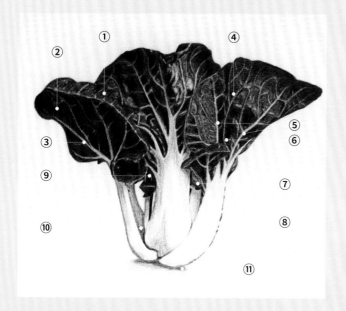

繪圖分析的使用顏色 USING COLOR

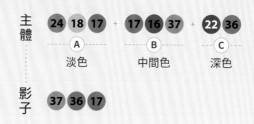

主體	24 18 17	17 16 37	22 36
	A	B	C
	淡色	中間色	深色

影子	37 36 17

繪圖分析 DRAWING ANALYSIS

❶ 葉與葉重疊的暗影。

❷ 捲曲菜葉的暗影。

❸ 菜葉的凸梗。

❹ 凹凸不平的菜葉。

❺ 亮度代表高度（突出菜葉梗）。

❻ 葉與葉的前後關係。

❼ 底層的青江菜（青江菜的暗處）。

❽ 主光線高亮度（Highlight）。

❾ 青江菜的暗處。

❿ 菜葉的暗影。

⓫ 影子的畫法（漸層灰色＋物體色）。

青江菜繪圖
分析解說影片
QRcode

◀ 青江菜Ａ繪製完成圖。

繪製區域說明

淺　色　中間色　深色

◆ 青江菜主體繪製

01 用格放法畫輔助線，以及點描座標法畫物品的外形，完成構圖。（註：可參考格放法的構圖練習 P.63。）

02 擦去構圖輔助線，保留青江菜的鉛筆線條。

03 以青橄欖綠色鉛筆 ㉔ 塗繪青江菜右側菜葉的淡底色區。

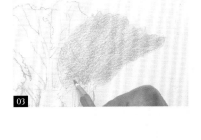

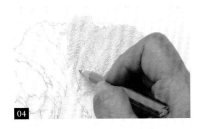

04 以青橄欖綠色鉛筆 ㉔ 塗繪青江菜中間菜葉的淡底色區。

05 以青橄欖綠色鉛筆 ㉔ 塗繪青江菜左側菜葉的淡底色區。（註：若在繪製過程中，怕菜葉的鉛筆線條消失，可取綠色系色鉛筆勾勒邊緣線。）

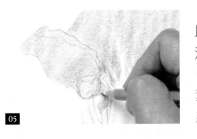

06 以青橄欖綠色鉛筆 ㉔ 塗繪青江菜下側菜葉的淡底色區。

07 以柳綠色色鉛筆 ⑱ 疊色在青江菜右側菜葉的青橄欖綠上。

青橄欖綠 24
柳綠色 18
青綠色 17
正綠色 16
淺灰色 37
海洋綠 22
灰色 36
黑色 38

131

08 重複步驟7，依序疊色在青橄欖綠上。

09 以青綠色色鉛筆 **17** 塗繪青江菜右側菜葉，以疊出深度色。

10 以青綠色色鉛筆 **17** 塗繪青江菜右側菜葉，以疊出漸層色。

11 以青綠色色鉛筆 **17** 塗繪青江菜右側菜葉，做出深度陰影處。

12 重複步驟9-10，將青江菜的菜葉疊色完成。（註：疊色時須保留凸出的葉脈不上色。）

13 取青綠色色鉛筆 **17**，先繪製出右側菜葉的皺摺，再疊色青江菜中間菜葉。（註：疊色次數越多，顏色越深。）

14 以青綠色色鉛筆 **17** 疊色青江菜左側菜葉，並加強塗繪陰影和葉片重疊處。

15 以柳綠色色鉛筆 **18** 疊色青江菜的葉梗。

以筆型橡皮擦擦出青江菜右側菜葉的主要葉脈。

以筆型橡皮擦擦出青江菜右側菜葉的細微葉脈。（註：須注意葉脈與主葉脈線條的比例，葉脈與葉片扭轉的方向。）

以筆型橡皮擦擦出青江菜中間菜葉的主要、細微葉脈。

以筆型橡皮擦擦出青江菜左側菜葉的主要、細微葉脈。

以青綠色色鉛筆 17 調整菜葉間的疊色和線條。

以淺灰色色鉛筆 37 繪製白色菜梗的線條。

重複步驟21，以淺灰色色鉛筆 37 將白色菜梗線條繪製完成。

以淺灰色色鉛筆 37 塗繪中間菜梗的陰影。

以淺灰色色鉛筆 ㊲ 塗繪右側菜梗的陰影。

以淺灰色色鉛筆 ㊲ 塗繪左側菜梗的陰影。

以海洋綠色鉛筆 ㉒ 加強繪製右側菜葉的捲曲陰影。

以淺灰色色鉛筆 ㊲ 加強繪製右側菜葉的捲曲陰影。

以淺灰色色鉛筆 ㊲ 加強繪製右側葉與葉之間，前後的陰影。

以海洋綠色鉛筆 ㉒ 加強繪製右側與中間菜葉的前後關係，並在交疊葉片的後面，做深度的加強，以增加立體度及層次感。

以海洋綠色鉛筆 ㉒ 加強繪製中間菜葉的捲度關係，並在陰影區做深度的加強。

以淺灰色色鉛筆 ㊲ 加強繪製中間菜葉上方的捲曲關係，並在陰影區做出漸層，以增加立體度及層次感。

以灰色色鉛筆 ❸❻ 加強繪製中間菜葉的捲度關係，並在陰影區做深度的加強，可以達到更立體的效果。

以海洋綠色鉛筆 ㉒ 加強繪製左側菜葉的捲度關係，並在陰影區做深度的加強。

以淺灰色色鉛筆 ❸❼ 加強繪製左側菜葉上方的捲曲關係。

以灰色色鉛筆 ❸❻ 加強繪製左側菜葉下方的捲曲關係，並在陰影區做深度的加強，用以增加立體度及層次感。

◆ 青江菜影子及細節繪製

先以淺灰色色鉛筆 ❸❼ 繪製影子的形狀並塗滿；再以灰色色鉛筆 ❸❻ 疊色青江菜與桌面影子重疊的深度後，以青綠色色鉛筆 ⑰ 疊色在灰色影子上，以強化深度。（註：越接近桌面越深。）

以黑色色鉛筆 ❸❽ 繪製中間菜葉陰影區的深度，讓捲度更加明顯。

最後，以黑色色鉛筆 ❸❽ 繪製左側菜葉陰影區的深度，讓捲度更加明顯即可。

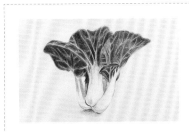

青江菜B繪製
示範動態影片
QRcode

葡萄 ─ 紫色系

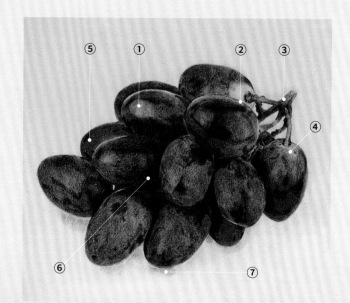

繪圖分析的使用顏色 USING COLOR

主體	07 02 33	32 31 37	29 36
	Ⓐ	Ⓑ	Ⓒ
	淡色	中間色	深色

梗　18 24 15 35

影子　37 29 15

繪圖分析 DRAWING ANALYSIS

❶ 表面光滑亮度高。

❷ 表面塗白色（有白色粉的效果）。

❸ 塗淺綠色。

❹ 淡色區（紫紅色較明顯）。

❺ 較深的藍和紫屬重色。

❻ 深度陰影。

❼ 影子（漸層灰色＋紫紅＋藍）。

葡萄繪圖
分析解說影片
QRcode

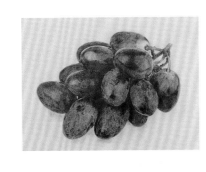

◂ 葡萄Ａ繪製完成圖。

繪製區域說明

淺 色　中間色　深 色

02　先擦去構圖輔助線，再以紫色色鉛筆 ③ 替換葡萄主體的鉛筆線條。

04　以淺黃色色鉛筆 11 繪製葡萄與梗的相接處。

06　以紫色色鉛筆 ③ 繪製葡萄的構圖線，以補齊果實。

◆ 葡萄主體繪製

01　用格放法畫輔助線，以及點描座標法畫物品的外形，完成構圖。（註：可參考格放法的構圖練習 P.63。）

03　以柳綠色色鉛筆 18 替換梗的鉛筆線條。

05　以粉桃色色鉛筆 07 塗繪上側葡萄，以繪製底色。

07　重複步驟5，依序塗繪葡萄，完成葡萄的底色繪製。

淺黃色 11
粉桃色 07
粉紅色 02
木槿紫 33
薰衣草紫 32
紫色 31
淺灰色 37
鈷藍色 29
灰色 36
柳綠色 18
橄欖綠 25
焦黃色 15
深棕色 35

以粉紅色色鉛筆 **02** 塗繪葡萄的淡色區。

重複步驟8，依序塗繪葡萄，完成葡萄的淡色區繪製。

以木槿紫色鉛筆 **33** 塗繪隱藏在上方凹陷區域的葡萄。

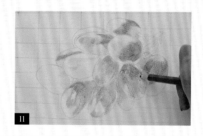

重複步驟10，依序塗繪隱藏在凹陷區域的葡萄。

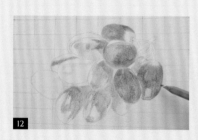

以薰衣草紫色鉛筆 **32** 初步繪製各顆葡萄的中間色區。

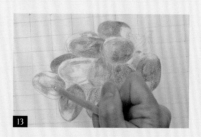

重複步驟12，依序繪製葡萄的中間色區。

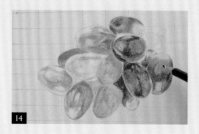

以紫色色鉛筆 **31** 疊色出各顆葡萄的中間色區。

重複步驟14，依序疊色出葡萄的中間色區。

以鈷藍色色鉛筆❷疊色出各顆葡萄的深色區。

重複步驟16，依序疊色出葡萄的深色區。

以灰色色鉛筆❸疊色出各顆葡萄重疊的陰影區。

重複步驟18，依序疊色出葡萄重疊的陰影區。

以焦黃色色鉛筆⓯疊色出上方葡萄的亮色區。

以焦黃色色鉛筆⓯疊色出下方葡萄的反光區。

以深棕色色鉛筆㉟疊色出上方葡萄的暗色區。

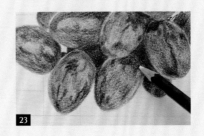

以深棕色色鉛筆㉟疊色出下方葡萄的陰影區。

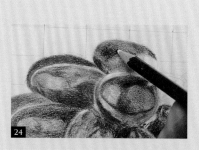

以紫色色鉛筆 ㉛ 疊色出上方葡萄的暗色區。

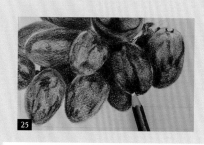

以紫色色鉛筆 ㉛ 疊色出下方葡萄的暗色陰影區。

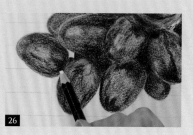

以紫色色鉛筆 ㉛ 疊色出左下方葡萄的陰影區。

◆ 葡萄梗及細節繪製

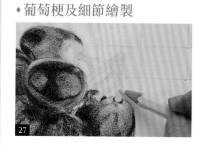

以淺黃色色鉛筆 ⑪ 塗繪梗的位置，以繪製底色。

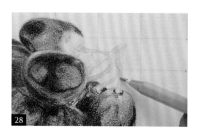

以柳綠色色鉛筆 ⑱ 疊色出梗的位置。

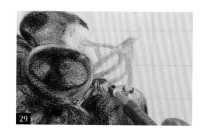

以橄欖綠色鉛筆 ㉕ 疊色出梗的深度區。

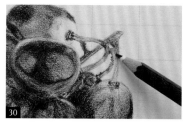

以深棕色色鉛筆 ㉟ 疊色出梗的暗色區。

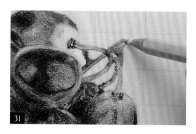

以粉桃色色鉛筆 ⑦ 疊色出梗的淡色區。

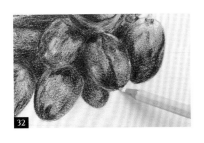

以粉桃色色鉛筆 07 塗繪下方葡萄的反光區。

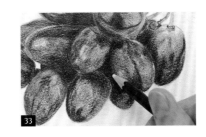

以深棕色色鉛筆 35 疊色出葡萄的凹陷深處（暗色區）。

◆葡萄影子繪製

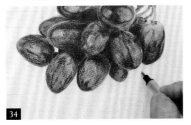

以筆型橡皮擦擦掉葡萄下方的構圖輔助線。

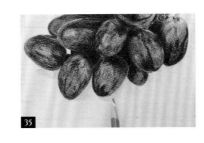

以淺灰色色鉛筆 37 在葡萄與桌面重疊處，繪製出影子的形狀。

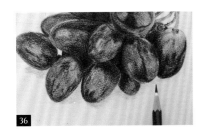

以紫色色鉛筆 31 在葡萄下側疊色，以建立初步的立體感。

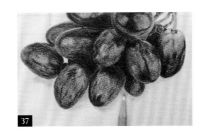

以薰衣草紫色鉛筆 32 在葡萄下側疊色，以做出影子的層次。

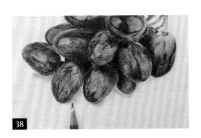

最後，以鈷藍色色鉛筆 29 在葡萄下方的區域疊色，繪製出影子的深度即可。

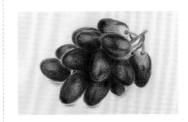

葡萄B繪製示範
動態影片
QRcode

玻璃杯 —— 透明

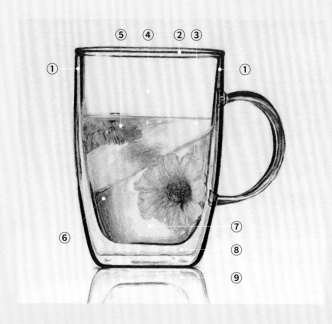

繪圖分析的使用顏色 USING COLOR

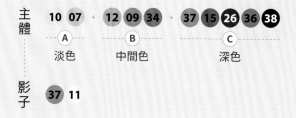

主體	10 07	+	12 09 34	+	37 15 26 36 38
	A		B		C
	淡色		中間色		深色
影子	37 11				

繪圖分析 DRAWING ANALYSIS

❶ 杯子的暗面集中在杯緣兩側。

❷ 杯口與杯子的特殊設計。

❸ 杯子的亮面集中在杯子右側。

❹ 杯子為錐形設計。

❺ 菊花呈現土黃色。

❻ 杯子內部左右兩側的深色面。

❼ 杯子中間凸面的亮光。

❽ 加重底部重量的設計。

❾ 桌面的倒影。

玻璃杯繪圖
分析解說影片
QRcode

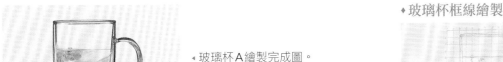

◂ 玻璃杯Ａ繪製完成圖。

─────────────────────

繪製區域說明

淺　色　　中間色　　深　色

◆ 玻璃杯框線繪製

01

用格放法畫輔助線，以及點描座標法畫物品的外形，完成構圖。（註：可參考格放法的構圖練習 P.63。）

02

擦掉把手內和杯內物體的構圖輔助線。

03

以鉛筆調整弧度不順或錯誤的線條。（註：繪製圓形、圓柱體、圓錐體構圖時，形狀以中央為準，兩側都是對應的。）

◆ 玻璃杯主體內部繪製

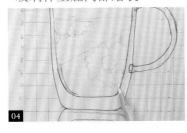

04

以黃色色鉛筆 **10** 替換杯內物體的鉛筆線條。

05

以黃色色鉛筆 **10** 塗繪杯內的物體。

06

重複步驟5，依序塗繪杯內的物體，並避開高光區。

07

重複步驟6，依序塗繪杯內的物體，即完成底色繪製。

以粉桃色色鉛筆 07 塗繪杯內的水面。

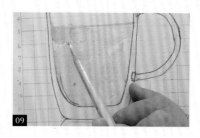

以粉桃色色鉛筆 07 塗繪左上側的小菊花。

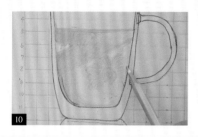

重複步驟9，依序塗繪杯內的其他區域。

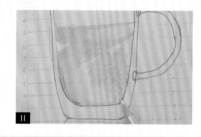

重複步驟9，塗繪杯內其他區域後，再輕塗高光區。

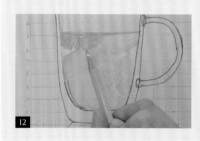

以金黃色色鉛筆 12 將左上側的菊花疊色。

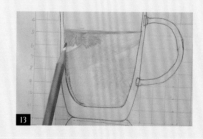

以淺棕色色鉛筆 34 ，將左上側的菊花疊色完成。（註：可適時繪製出花瓣紋路。）

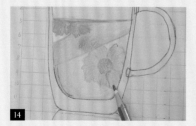

以淺棕色色鉛筆 34 將右下側的菊花疊色。

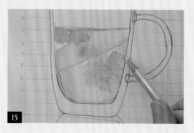

以金黃色色鉛筆 12 將右下側的菊花疊色完成。

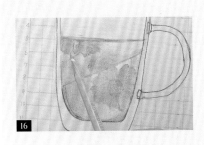

以金黃色色鉛筆 **12** 將左上側的菊花疊色，以增加層次感。

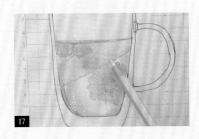

以黃色色鉛筆 **10** 將菊花和水的折射處，加強疊色，以繪製倒影。

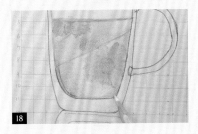

以黃色色鉛筆 **10** 將杯內的菊花和下方邊緣，加強疊色。

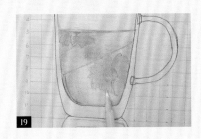

以粉桃色色鉛筆 **07** 將杯內的菊花和下方邊緣，加強疊色，以增加立體感。

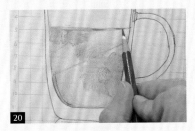

以焦黃色色鉛筆 **15** 將右上方水面，加強疊色。

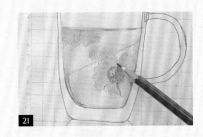

以焦黃色色鉛筆 **15** 將右下側菊花的花蕊、花瓣加強疊色。

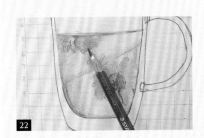

以焦黃色色鉛筆 **15** 將左上側菊花的花蕊、花瓣加強疊色，以做深度的加強。

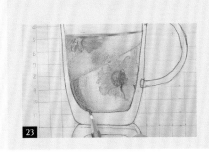

以淺灰色色鉛筆 **37** 將杯內左下側加強疊色，以做深度的加強。

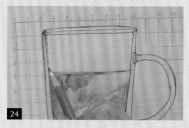
24 以淺灰色色鉛筆 **37** 塗繪杯內左側邊緣，以繪製暗部。

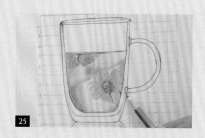
25 以淺灰色色鉛筆 **37** 繪製杯子的邊緣線和玻璃折射線條。

26 以淺灰色色鉛筆 **37** 繪製杯子的倒影線條。

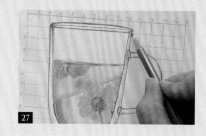
27 以淺灰色色鉛筆 **37** 繪製杯子右側的暗部和玻璃折射線條。

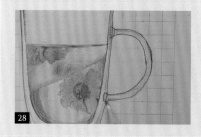
28 以淺灰色色鉛筆 **37** 加強繪製杯子把手的暗部和玻璃折射線條。

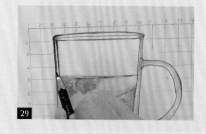
29 以黑色色鉛筆 **38** 繪製杯子左上側的暗部和玻璃邊緣線。

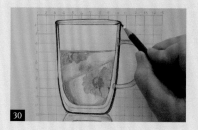
30 以黑色色鉛筆 **38** 繪製杯子右側、下方的暗部和玻璃邊緣線，以做深度的加強。

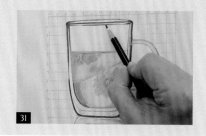
31 以黑色色鉛筆 **38** 繪製杯口邊緣的暗部，以做深度的加強。

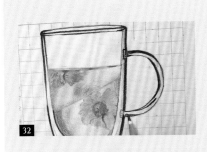

以黑色色鉛筆 38 繪製把手邊緣的暗部和玻璃折射線條，以做深度的加強。

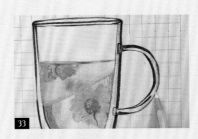

以黃色色鉛筆 10 繪製把手右側，和左側厚度處，以繪製杯內物體的倒影。

以黃色色鉛筆 10 繪製杯子下緣，以繪製杯內物體的倒影。

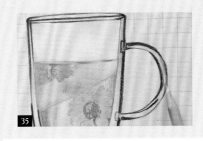

以淺桔色色鉛筆 09 疊色把手右側，以增加層次感。

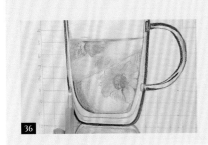

以淺桔色色鉛筆 09 疊色杯子左側厚度處，以繪製杯內物體的倒影。

♦ 玻璃杯細節加強繪製

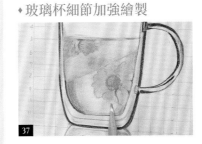

以淺桔色色鉛筆 09 將杯子液體下側疊色，以做出亮部層次。

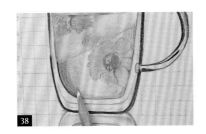

以淺桔色色鉛筆 09 將杯子液體下側疊色，以做出暗部層次。

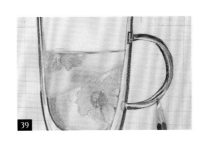

以灰色色鉛筆 36 將把手處加強疊色，以做出亮部與暗部的層次。

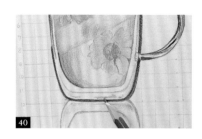

以灰色色鉛筆❸❻將杯子下緣加強疊色，以做出暗部的層次。

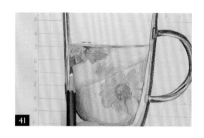

以黑色色鉛筆❸❽加強疊色杯內左側，以做出暗部的層次。

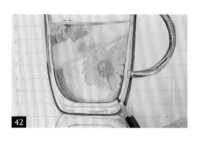

以黑色色鉛筆❸❽加強疊色杯內右下側，以做出暗部的層次。

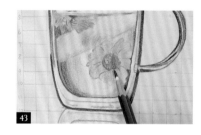

以黑色色鉛筆❸❽輕輕塗繪右下側菊花的花蕊，以做出暗部的層次。

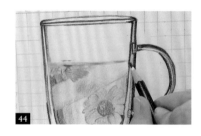

以黑色色鉛筆❸❽加強疊色杯內右側邊緣，以做出暗部的層次。

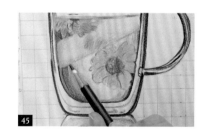

以黑色色鉛筆❸❽加強疊色杯內物體下方，以做出暗部的層次。

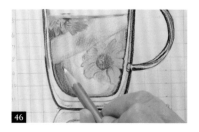

以淺灰色色鉛筆❸❼加強疊色杯內物體左側，以做出亮部與暗部的層次。

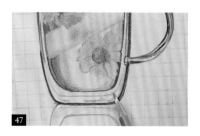

以淺灰色色鉛筆❸❼疊色出杯子下緣的厚度處。

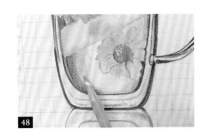

以淺桔色色鉛筆 **09** 加強疊色杯內物體左下側，以做出暗面和亮面的層次。

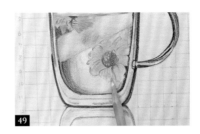

以淺桔色色鉛筆 **09** 加強疊色杯內右下側的菊花，以做出暗面和亮面的層次。

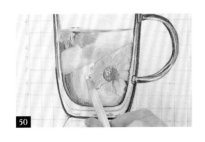

以黃色色鉛筆 **10** 加強疊色杯內中間，以做出暗面和亮面的層次。

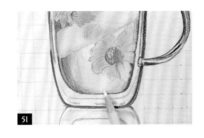

以黃色色鉛筆 **10** 加強疊色杯內下緣，以做出暗面和亮面的層次。

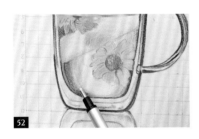

以筆型橡皮擦將杯內左下側擦出層次。（註：將原先疊色時，漸層做不夠處擦出來。）

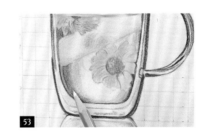

以淺灰色色鉛筆 **37** 加強疊色杯內左下側，以做出暗面和亮面的層次。

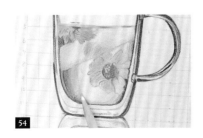

最後，以粉桃色色鉛筆 **07** 補強疊色杯內左下側，以做出杯體左右的立體弧度即可。

玻璃杯B繪製
示範動態影片
QRcode

海芋花—白色系

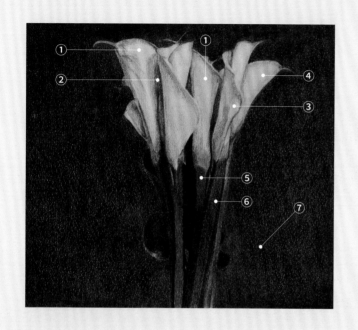

繪圖分析的使用顏色 USING COLOR

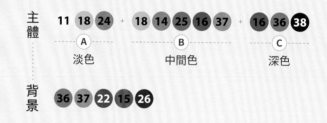

主體 11 **18** **24** + **18** **14** **25** **16** **37** + **16** **36** **38**

 (A) (B) (C)

 淡色 中間色 深色

背景 **36** **37** **22** **15** **26**

繪圖分析 DRAWING ANALYSIS

❶ 花像喇叭般的特殊造型：花瓣向後捲曲。

❷ 花的暗面融入背景色。

❸ 花瓣像襯衫領的邊緣。

❹ 受光照射到的花色（背景深色才能凸顯花的白色）。

❺ 在暗處被光線照到的花莖。

❻ 在暗處的花莖（沒被光線照到）。

❼ 背景用咖啡色、藍色、綠色等多層次顏色的交疊來繪製。

海芋花繪圖
分析解說影片
QRcode

◂ 海芋花A繪製完成圖。

繪製區域說明

淺色　中間色　深色

◆海芋花主體繪製

用格放法畫輔助線，以及點描座標法畫物品的外形，完成構圖。（註：可參考格放法的構圖練習P.63。）

以黃色色鉛筆 **10** 繪製海芋花瓣，以繪製淡色區。

以黃色色鉛筆 **10** 繪製海芋花莖，以繪製淡色區。

重複步驟2-3，將海芋花瓣、花莖的淡色區繪製完成。

以柳綠色色鉛筆 **18** 將花瓣尾端和花莖交接處上色。

重複步驟5，將花瓣尾端和花莖交接處上色完成。

以柳綠色色鉛筆 **18** 塗繪出花莖的淡底色區。

黃色 柳綠色 青橄欖綠 土黃色 橄欖綠 正綠色 淺灰色 灰色 黑色 海洋綠 焦黃色 深棕色

10
18
24
14
25
16
37
36
38
22
15
35

以青橄欖綠色鉛筆 **24** 將花瓣尾端和花莖交接處上色。

以青橄欖綠色鉛筆 **24** 將花瓣尾端和花莖交接處加強上色。

以正綠色色鉛筆 **16** 將花瓣尾端和花莖交接處加強上色。

重複步驟10，完成花瓣尾端和花莖交接處上色後，再依序塗繪出花莖的淡中間色。

以橄欖綠色鉛筆 **25** 塗繪出花莖的淡中間色，以增加層次感。

重複步驟12，完成花莖的淡中間色繪製。

以淺灰色色鉛筆 **37** 塗繪出左側花莖的淡中間色。

以淺灰色色鉛筆 **37** 塗繪出右下側花莖的淡中間色。

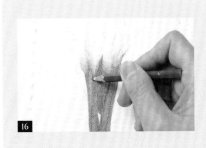

16 以灰色色鉛筆 ❸❻ 在左側花莖淡淡的疊色出暗部，以凸顯前面的花莖。

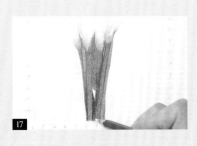

17 重複步驟16，依序將右側花莖疊色出暗部。

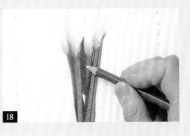

18 重複步驟16，依序將中間花莖疊色出暗部。

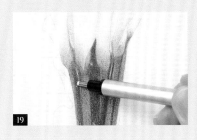

19 以筆型橡皮擦擦出左側花莖前方的亮部，以凸顯花莖的立體感。

20 以黃色色鉛筆 ❿ 塗繪左側花瓣的基本底色。

21 重複步驟20，依序繪製花瓣的基本底色。

22 以土黃色色鉛筆 ⓮ 塗繪花瓣左方的凹陷處（為花瓣與花瓣的間隙）的漸層色，以加強前後立體感。

23 以土黃色色鉛筆 ⓮ 塗繪中間捲曲花瓣陰影處的深度色。

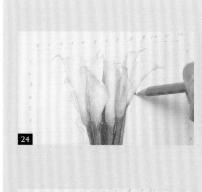

重複步驟23，依序繪製捲曲花瓣陰影處的深度色。

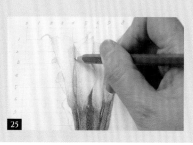

以橄欖綠色鉛筆 ㉕ 塗繪中間花瓣側邊的凹陷處，以在陰影處繪製出深度色。

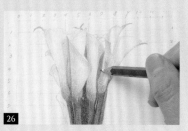

重複步驟25，依序繪製花瓣間的凹陷處，完成陰影處的深度色繪製。

◆ 海芋花背景及細節繪製

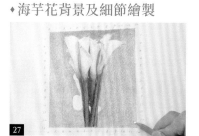

以淺灰色色鉛筆 �37 塗繪背景的基本底色，並將葉子處留白。

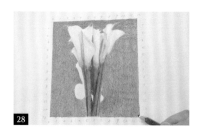

以焦黃色色鉛筆 ⑮ 疊色在淺灰色上，完成背景底色繪製。

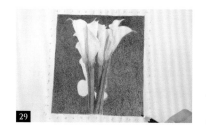

以深棕色色鉛筆 �35 混色疊色在焦黃色上，以做出深度色，展現混疊色後的厚實感。

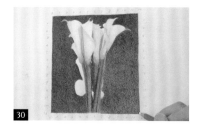

以海洋綠色鉛筆 ㉒ 混色疊色在深棕色上，做深度的加強。

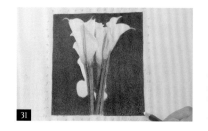

以灰色色鉛筆 �36 混色疊色在深棕色上，做深度的加強，以展現混疊色後的厚實感。

以正綠色色鉛筆⑯塗繪左側葉片。（註：須塗繪多次，顏色濃度才會高。）

重複步驟32，完成葉片的基本底色繪製。

以海洋綠色鉛筆㉒疊色在葉片（正綠色）上。（註：須疊上更深的顏色，因不能讓顏色顯得太亮，要與背景能相襯。）

以深棕色色鉛筆㉟疊色在葉片（海洋綠）上。（註：深棕色是低調的深色，加上背景有疊咖啡色系，因葉片與背景色有同色系，故整體會很協調。）

以灰色色鉛筆㊱疊色在葉片（深棕色）上。（註：因疊色上深棕色後，整體顯得太搶眼，因此加入淺灰，讓顏色更為沉靜。）

以黑色色鉛筆㊳疊色在葉片（灰色）上，做深度的加強。

以淺灰色色鉛筆㊲塗繪葉子間的背景色，以調整空白處。（註：因空白處顯得太過搶眼，所以加入灰色，讓空白的顏色變為沉靜。）

以焦黃色色鉛筆⑮塗繪葉子間的背景色，以調整空白處。

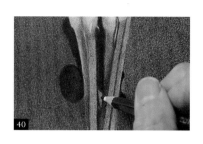

以深棕色色鉛筆 35 塗繪葉子間的背景色，做深度的加強。

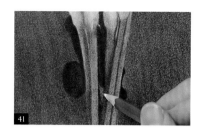

以灰色色鉛筆 36 塗繪葉子間的背景色，直至與背景色一致。

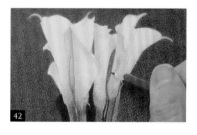

以焦黃色色鉛筆 15 塗繪右側花瓣及凹陷處陰影，做深度的加強。

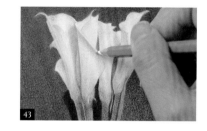

以淺灰色色鉛筆 37 塗繪左側及中間捲曲花瓣陰影處，以調整暗部的漸層色。

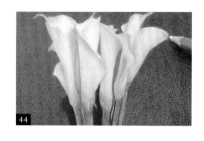

以淺灰色色鉛筆 37 塗繪右側捲曲花瓣陰影處，以調整亮部的漸層色。

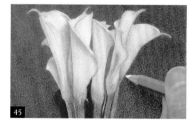

以淺灰色色鉛筆 37 塗繪右側捲曲花瓣陰影處和凹陷處，以調整整體的漸層色。

以橄欖綠色鉛筆 25 塗繪中間花莖的前後莖部，以調整亮部及陰影。

以橄欖綠色鉛筆 25 塗繪下方花莖的前後莖部，以調整亮部及陰影。

以灰色色鉛筆 36 塗繪左側花莖的前後莖部，以調整亮部及陰影。

以灰色色鉛筆 36 塗繪下方花莖的前後莖部，以調整亮部及陰影。

以筆型橡皮擦擦白右側花莖的前後莖部，以調整亮部。

以深棕色色鉛筆 35 塗繪左側花莖的莖部，以調整陰影。

最後，以灰色色鉛筆 36 塗繪背景，以調整整體的漸層，使畫面更均勻即可。

海芋花B繪製
示範動態影片
QRcode

09 BLUE SERIES | 罌粟花 ─ 藍色系

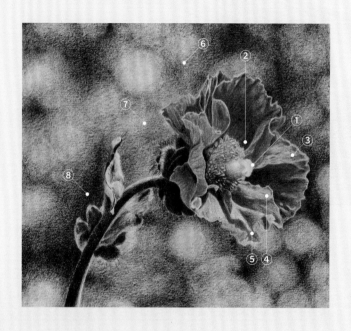

繪圖分析的使用顏色 USING COLOR

主體	28 39 27 26	10 12 09 24 35	35 24 26 38 25
	A	**B**	**C**
	花瓣	花蕊	花萼

	24 25 35 38 34 16
	D
	葉子

背景	10 12 34	10 18 24 25 17 36	37 27 24 36
	A	**B**	**C**
	亮點	綠色部分	深色部分

繪圖分析 DRAWING ANALYSIS

❶ 為花的最高點（花蕊的明暗強弱分明）。

❷ 為花的最低點（花心的最深處）。

❸ 花瓣的外觀（有許多皺褶）。

❹ 花瓣的內捲（捲起的花瓣內部有深度變化）。

❺ 花瓣與花瓣的距離（遠和近深淺色的變化大）。

❻ 背景有景深，因此色度模糊差距大。

❼ 戶外光線強，因此顏色明暗差距大。

❽ 影子顏色深。

罌粟花繪圖
分析解說影片
QRcode

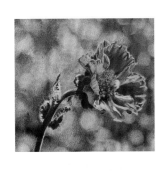

◀ 罌粟花Ａ繪製完成圖。

繪製區域說明

淺色　中間色　深色

以淺藍色色鉛筆 ㉘ 替換花瓣的鉛筆線條。

以彩陶藍色鉛筆 ㊴ 塗繪出花瓣的淡底色區。（註：高亮度的部分須留白。）

以彩陶藍色鉛筆 ㊴ 塗繪出花瓣的淡底色區，並填滿花瓣的區域。（註：有時因技巧不夠，或排線筆觸不夠密，須再次進行調整。）

◆ 罌粟花花瓣繪製

用格放法畫輔助線，以及點描座標法畫物品的外形，完成構圖。（註：可參考格放法的構圖練習 P.63。）

以青橄欖綠色鉛筆 ㉔ 替換花莖的鉛筆線條。

以筆型橡皮擦擦出花瓣高亮度區的層次。

以正藍色色鉛筆 ㉗ 塗繪出花瓣的中間色與陰影。

桔色　08
淺黃色　11
彩陶藍　39
淺藍色　28
正藍色　27
深棕綠　26
黃色　10
金黃色　12
淺桔色　09
青橄欖綠　24
深棕色　35
橄欖綠　25
淺棕色　34
正綠色　16
柳綠色　18
青綠色　17
灰色　36

159

以筆型橡皮擦擦出花瓣與花瓣間的皺摺，以及擦出與高亮度間的層次。

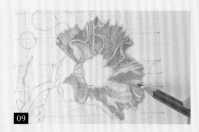

以正藍色色鉛筆 27 塗繪出花瓣與花瓣間，因前、後關係形成的凹陷與陰影。

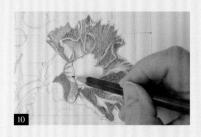

以正藍色色鉛筆 27 塗繪出左側花瓣的轉折和陰影。

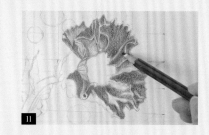

以正藍色色鉛筆 27 塗繪出右側花瓣凹、凸處的亮度和陰影。

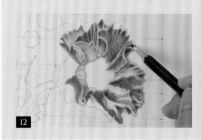

以深棕綠色鉛筆 26 塗繪右側花瓣凹、凸處的陰影，做深度的加強。

以正藍色色鉛筆 27 塗繪出左側花瓣陰影的層次。

◆罌粟花花梗、葉子及花萼繪製

以青橄欖綠色鉛筆 24 塗繪出花萼、花莖的基本淡底色。

以橄欖綠色鉛筆 25 塗繪出花萼、花莖的中間色。

以深棕色色鉛筆 **35** 塗繪出左下方花梗的中間色（逆光狀態）。

以深棕色色鉛筆 **35** 塗繪出花萼的中間色（陰影狀態）。

以深棕色色鉛筆 **35** 塗繪出花萼、花莖的中間色（陰影狀態）。

以正綠色色鉛筆 **16** 淡疊色花萼、花莖，以呈現光照下的亮色。（註：因圖面的背景為光線強的綠色系。）

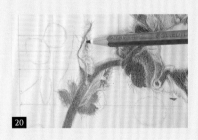

以正綠色色鉛筆 **16** 淡疊色向光的葉片，以呈現光照下的亮色。（註：因圖面背景為光線強的綠色系。）

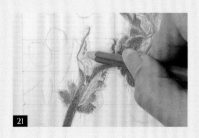

以橄欖綠色鉛筆 **25** 淡疊色向光的葉片，以增加層次感。

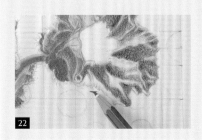

以橄欖綠色鉛筆 **25** 淡疊色花瓣下的花萼。

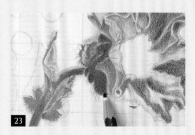

以深棕綠色鉛筆 **26** 疊色花瓣下的花萼，做深度的加強。（註：此處花瓣下的陰影為逆光狀態，因此顏色須畫得很深。）

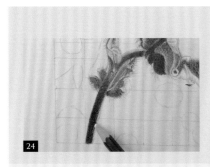

重複步驟23，疊色逆光狀態下的花梗。

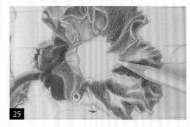

以淺黃色色鉛筆 **11** 塗繪強光狀態下的花蕊。（註：此處是光線直射狀態，因此顏色明、暗間須很清楚。）

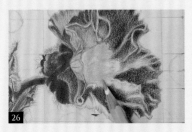

以金黃色色鉛筆 **12** 塗繪強光狀態下，陰暗處的花蕊。

以淺桔色色鉛筆 **09** 塗繪花蕊上、下方陰影區。

以淺桔色色鉛筆 **09** 加強疊色花蕊上、下方陰影區，做深度的加強。

以深棕色色鉛筆 **35** 繪製花蕊上、下方的暗色與花蕊的顆粒線條。

以深棕色色鉛筆 **35** 繪製花蕊邊緣線，以加強立體感。

以桔色色鉛筆 **08** 補強疊色花蕊下方的陰影區，以強調陰影裡的暗色。

◆罌粟花背景及細節繪製

以橡皮擦擦除背景中黃色區域的鉛筆線條。

以淺黃色色鉛筆 11 在步驟32擦除鉛筆線條處，塗繪黃色圓形。

以金黃色色鉛筆 12 疊色在黃色圓形上，為黃色花球。

以彩陶藍色鉛筆 39 塗繪背景的藍色區域，為藍色花球。（註：背景為滿版且顏色較深，因此可直接上色，覆蓋住鉛筆線條。）

以柳綠色色鉛筆 18 塗繪背景的淺綠色區域，為淺綠色花球。

以黃色色鉛筆 10 塗繪背景的空白區域。

以柳綠色色鉛筆 18 疊色在背景的黃色區域上。

以橄欖綠色鉛筆 25 疊色在背景的柳綠色區域上。

以橄欖綠色鉛筆 **25** 疊色在背景的陰影區域，以增加層次感。（註：須避開淺綠色、藍色、黃色花球。）

以青綠色色鉛筆 **17** 疊色在背景的陰影區域，以及在淺綠色、藍色、黃色花球的邊緣輕輕疊色。

以深棕綠色鉛筆 **26** 疊色在背景的陰影區域，以增加層次感。（註：須避開淺綠色、藍色、黃色花球。）

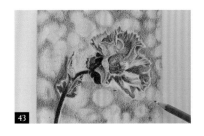

以青綠色色鉛筆 **17** 疊色在背景的陰影區域，以及在淺綠色、藍色、黃色花球的邊緣輕輕疊色。

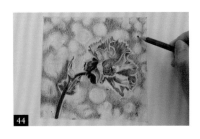

以深棕綠色鉛筆 **26** 疊色右上方的陰影區，以及在淺綠色、藍色花球邊緣輕輕疊色。

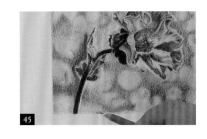

以灰色色鉛筆 **36** 疊色左下方的陰影區。

以正藍色色鉛筆 **27** 疊色左上方的陰影區，以及在淺綠色、藍色花球邊緣輕輕疊色。

重複步驟46，疊色右下方的陰影區，和淺綠色、藍色花球邊緣，以增加層次感。

以深棕綠色鉛筆 **26** 疊色右上方背景的陰影區域。

以深棕綠色鉛筆 **26** 疊色左下方背景的陰影區域，做深度的加強。

重複步驟49，疊色右下方背景的陰影區域。

以黃色色鉛筆 **10** 在花朵下側的黃色花球上疊色。

以金黃色色鉛筆 **12** 在花朵下側的黃色花球上疊色，形成陰影的立體效果。

以淺棕色色鉛筆 **34** 在花朵下側的黃色花球上疊色，做陰影深度的加強。

以淺藍色色鉛筆 **28** 塗繪出花瓣右下側的亮面層次。

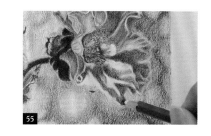

以正藍色色鉛筆 **27** 塗繪出花瓣右下側的陰影暗面層次。

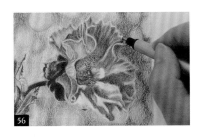

以筆型橡皮擦擦白花瓣邊緣與背景相接處,以擦出花瓣的厚度。

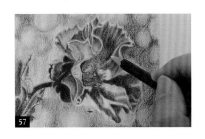

以深棕綠色鉛筆 26 在上側花瓣的凹陷陰影處疊色。(註:此處顏色較深,須凸顯花瓣與花蕊的立體關係。)

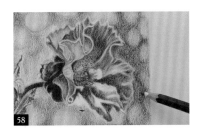

以深棕綠色鉛筆 26 疊色右側背景的陰影區域和花瓣的重疊處。(註:此處顏色較深,須凸顯花與背景的遠近度。)

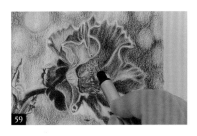

以筆型橡皮擦擦出花蕊上方的亮光,以及花蕊的顆粒。

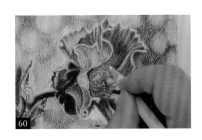

以黃色色鉛筆 10 繪製花蕊上方的亮光區與花蕊的顆粒。

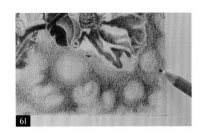

以青綠色色鉛筆 17 疊色在背景的陰影區域,以及在藍色花球的邊緣輕輕疊色。

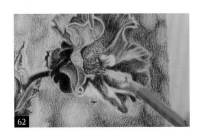

最後,以淺藍色色鉛筆 28 繪製右下側花瓣的亮面層次即可。

罌粟花B繪製示範動態影片QRcode

學習的環境與方法

作畫的環境

環境對於學習非常重要，環境是布置出來的，它的氛圍是什麼？能創造出何種結果？有哪些資源可以被運用？以下的案例都是我教學的過程，大家可以試試看。

♦ 政府短期藝術課程

勞委會辦的色鉛筆課程，一班約30人，每週一堂課，每堂2小時。這是救國團拿到的資源，社區也有類似的活動，也可透過社區向社大請求資源，派老師到社區教授。

♦ 身心障礙協會短期色鉛筆課程

身心障礙的協會所辦的課程，一班大約10人，每週一堂課，每堂2小時，政府也有很多類似的協會有排課程。

♦ 單堂聽障協會課程

這是針對有聽力障礙的同學設計的色鉛筆課程，一班大約10人，一堂課3小時。透過電腦

投影的演示與現場義工和助教的協助，很順利完成色鉛筆的基礎概念和技巧的學習。

♦ 民間補習班

我從2015～2022年，不間斷地在救國團教授色鉛筆和蝶古巴特手作，這裡出了很多國際展覽入選的學員，一班大約7～15人。

♦ 才藝教室

學員的特色是上班族，且99%為素人，少量的在學學員，年齡在10～70歲之間。努力、好學是大齡學員的標配，在這裡找到自信、潛能的發揮，讓這些上班族得到最好的紓壓，一班大約5～12人，學員素質都很強。

♦ 賣場上課

現在社會結構以小家庭為主，日益高漲的房價和倒退10年的薪資，讓住家都是小格局。我有一些外地學員紛紛選擇在火車站附近的大賣場上課。當時早上9:30，賣場餐廳人潮還是稀稀落落的。

♦ 個人工作室

有些畫家會開設個人工作室，幾乎都是1～2人上課，機動性大，較符合個人時間安排。

♦ 藝術村一日課程

很多美術館或博物館有舉辦活動，時間也很彈性，喜歡假日充電的朋友，參加藝術實做的體驗課，是不錯的選擇。

SECTION 02　學習方法

不間斷且持續的學習，是成就專業的不二法門，但是不懂方法就會耗盡熱情，延緩成功的時間，如何有效率的學習？以下提供幾種方法，實行越多，效果越大。

COLUMN 1　作品討論

幾張畫作一起討論，不只效率高，還可從中得到經驗。

COLUMN 2　家人共同學習

陪讀會讓想退出或意志不堅的孩子得到堅持的動力；這個溫馨畫面是媽媽和兩個孩子利用假日一起學習色鉛筆畫，由於有開車，而大潤發賣場提供很好的場地。購物、停車、學畫一舉數得。

COLUMN 3　畫圖方法和小撇步

以下共有7種方法供大家參考。

♦ 方法1：手機

本世紀最實用的發明——手機，它已普遍到幾乎人手一機，功能強大到只要帶手機出門一切都可以搞定。將圖檔存在手機裡，畫畫時就可以很好的創作，真是環保又減碳。

♦ 方法2：輸出樣張

色鉛筆的筆芯這麼細，要畫出一幅作品，對耐力是很大的考驗，所以讓畫面保持在最佳狀態相對重要。因此將畫面拍下，並輸出成紙本或電子檔，對在作畫時的研究和觀察有一定幫助，至於要多大的樣張則見仁見智，A4 ～ A3的尺寸都可以。

✦ 方法3：圖冊

用裝訂成冊的畫紙作畫有很多好處。

❶ 便於保存與攜帶。

❷ 畫畫時，下面墊一張紙，可讓圖面保持平整，不會因為桌面不平而影響繪畫。

❸ 可以了解畫風的狀態，而給予改進。

✦ 方法4：工具

工欲善其事必先利其器，這句話在色鉛筆裡尤其重要。根據教學經驗，我歸納了以下幾個有關畫畫的重點。

❶ 用A3（30×42cm）的紙張畫色鉛筆作品，36色水性或油性都適用。

❷ 用4K（54×39cm）、2K（54×78cm）的紙張畫色鉛筆作品，72色以上油性較適用，因台灣地處潮濕，水性色鉛筆畫容易陰色（指紙張背面會有潮濕感，而使圖面會有些模糊）。

❸ 2K（54×78cm）、夜景或色系較深的景，用一般筆芯的疊色次數，可能無法畫出相應要求的深度，要換成筆芯較軟、可以疊色次數較多的筆。

❹ 橡皮擦要準備軟、硬，和可以擦拭細節的筆型橡皮擦、電動橡皮擦（透過細微的持續震動，能將細節擦到很白，不會傷害紙）。

✦ 方法5：畫架

學員繪畫時長，動輒幾小時，常常覺得時間飛快。這樣長時間且同個姿勢，對骨骼和腰、頸都不好，尤其是進入到繪製4K（54×39cm）、2K（54×78cm）的同學。而桌上型的畫架能有效改善姿勢問題，又可以隨時做整體畫作的觀察。

✦ 方法6：耳機

有些學員上課會帶耳機，因為我上課會根據學員的程度和進度，做出不同的繪圖解釋和改正建議，對需要專心創作的同學將有所干擾，有的人作畫時喜歡聽音樂，所以耳機能滿足不同的需求。

✦ 方法7：作筆記

避免畫錯和畫壞作品最有效的方式就是做筆記。疊色太多或不斷擦拭都會破壞紙張，導致在上面的疊色較髒，或有毛毛的狀況都是不好的，追究原因，大致是對顏色表達的不確定。

提畫筆前，只要先對顏色作筆記，也就是將色鉛筆提前試畫看看，效果是否與被畫物相似，如此獲得經驗，待正式畫時，就能了然於胸。

<div style="text-align: center">

SECTION
01 案例講解與分析

</div>

◆ 作品欣賞1：庭院裡的玫瑰

作者 陳維如
尺寸 42×30cm

說明 ────────────────────

❶ 花園裡盛開著各式各樣的花種，粉玫瑰一枝獨秀的綻放。

❷ 朦朧的筆觸將遠方與近景的花和枝枒，做了很好的區隔。

❸ 在一片綠色系中，粉色玫瑰是獨一無二的存在，構圖布局讓人無法忽視。

◆ 作品欣賞2：蕭瑟的慕尼黑

作者 周文婉
尺寸 71×51cm
榮譽 2020義大利Prisma Art Prize第4名、2023在義大利羅馬Fondamenta Gallery展出

說明 ────────────────────

❶ 這張風景畫是描繪初春萬物復甦，冰雪匯成河的場景。

❷ 整張色調以深棕色為主，湖面的水紋映著兩岸樹的倒影，三兩隻天鵝穿梭其間，一動一靜的畫面沖淡了些許蕭瑟的氛圍。

❸ 遠方一縷輕柔的暖桔色，是作品的一道曙光。

◆ 作品欣賞 3：豔陽下的松菸

作者 周文婉
尺寸 76×52cm
榮譽 2021 新竹美展入選

說明 --------------------------------

❶ 這是松山文創的一隅，當日豔陽高照，我們在逆光下的噴水池，拍下了日後得獎的畫作。

❷ 巨大的噴水池幾乎占據 ½ 的畫面，右上方的大片藍天就像一縷陽光照亮了整個陰霾下的黑影。

❸ 湖水綠和水池的藍相映成趣，不同彩度的綠充斥所有的角落，考驗畫者的觀察和想像力，盤上所有的綠色系相關的色鉛筆，包含，檸檬綠、紫色、黑棕色、藍色等，都是適合的配色。

◆ 作品欣賞 4：荷蘭的風車

作者 陳品竹
尺寸 35×50cm
榮譽 2020 義大利 Prisma Art Prize 入選

說明 --------------------------------

❶ 風景畫的亂草很難描繪，而這幅風景正中央的荷蘭風車非常有代表性，前景、中景都有大量的芒草，如何亂中有序著實傷腦筋。

❷ 其實任何複雜的內容，主要先從大面積著手，劃分好位置、做出明暗，再用橡皮擦擦出亮面做出層次。

❸ 河面的藍與芒草的倒影，形成一幅寧靜中微風吹過的痕跡，這就是背包客痴迷不悔的原因。

♦ 作品欣賞 5：藍色的罌栗花

作者 風書
尺寸 16×16cm

說明 ┄┄┄┄┄┄┄┄┄┄┄┄┄┄┄┄┄┄┄┄┄┄┄┄┄┄┄┄┄┄┄┄┄┄┄┄┄┄

❶ 這是一幅陽光普照下的花卉作品，藍色的花很少見。

❷ 罌栗花的花瓣與花蕊很特殊，微捲的皺褶，為數眾多的蕊絲都考驗畫者的表達能力。

❸ 強光下的花與影子有很大的色差，遠方的亮麗背景，交織作品呈現強大的生命力。
戶外的影子不如室內的有規律，影子的描繪，就是景深的顯現。

♦ 作品欣賞 6：玻璃花瓶與繡球花

作者 杜慧慧
尺寸 30×42cm
榮譽 2018輕鬆藝術博覽會入選 / 收藏

說明 ┄┄┄┄┄┄┄┄┄┄┄┄┄┄┄┄┄┄┄┄┄┄┄┄┄┄┄┄┄┄┄┄┄┄┄┄┄┄

❶ 玻璃的輕透與反光交織著夢幻的連動，玻璃花瓶裡的繡球花，柳綠的花器因為光照和表面的紋路與花枝相映成趣。

❷ 粉紫色的繡球花，由一朵朵的小花匯聚而成，一大把的花簇擁著彼此，因為光線的角度不同，花色的層次、深淺，交織的非常美麗。

◆ 作品欣賞7：打瞌睡的賣魚阿嬤

作者 秦宜萍
尺寸 69×52cm
榮譽 2020新竹美展入選

說明 --

❶ 對藝術畫者來說，難的不是畫畫本身，而是題材創作的尋找過程。

❷ 對人物的抓拍有難度，不是蓄意擺弄姿勢，就是主題雜亂。「打瞌睡的賣魚阿嬤」真的是無心插柳，趁著老闆打瞌睡，竟然成功地拍出鮮活的畫面。

❸ 場景在新竹南寮海邊的魚市，平常人潮鼎盛，但在疫情期間乏人問津，這是幅頗具時代意義的畫作。

◆ 作品欣賞8：爭豔的桌花

作者 周文婉
尺寸 43×35cm
榮譽 2022國際藝術家大獎賽入選 / 收藏

說明 --

❶ 在作畫時，我常常強調周圍的環境色對物件的影響，他們會透過光線而相互交疊，簡而言之，就是互為對方的公因數。因此大片的紅花和周圍的暗面背景，用紅色系與綠色系做黑色的配色，呈現與花和桌面色彩融合的整體效果。

❷ 色鉛筆畫的特色，就是能將這些亮麗的色彩表現在畫面上。

♦ 作品欣賞9：女孩與蒲公英

作者 朱婉如
尺寸 70×50cm
榮譽 2023國際藝術家大獎賽入選 / 收藏

說明 --

❶ 這是初學不到一年，學員的色鉛筆畫作，有想法與創意，喜歡純真的人、事、物。

❷ 冬日的畫面因為一縷陽光而溫暖，輕輕吹拂蒲公英，就飛出舞動的蝴蝶，且隨著飛絮在空中飄舞。背景與少女的衣服巧妙的結合，讓空間開闊，彷彿這些蝴蝶要帶我們進入童話世界。

♦ 作品欣賞10：貓的春天

作者 謝瑞芳
尺寸 30×50cm
榮譽 2020義大利Prisma Art Prize入選、2021國際藝術家大獎賽入選

說明 --

❶ 這是以繪本為創作方向的作品，畫面用三個畫面做串聯。

　　① 下方：貓咪姑娘在花園的花叢玩耍。

　　② 中間：貓先生趴在木籬笆上與飛鴨聊天，想認識貓姑娘。

　　③ 上方：遠方的雪景與空中的熱氣球。

❷ 畫面色彩用輕柔的暖色系做基調，人物的方向與空間物體的配置，讓畫面極具故事感。

作品一：流浪者

作者　方怡云
尺寸　54×78cm

原創發想

環保、慈善、人文關懷是我們都必須盡力去做的議題。走出困境、激發潛力、迎接挑戰，希望能在作品上創作、提升畫畫的技巧與深度。

COLUMN 1　創作源起

出差回新竹，在台北火車站外看見許多街友在棲息，或坐或臥。這種景象不管在台灣還是世界各地都不斷上演，造成當地政府很大苦惱，取不取締都是問題。

人皆有慈悲心，都會關心弱小或孤、寡、傷、殘，作為藝術工作者是有社會責任的，透過畫面可以描繪當代的動盪與繁華，堪稱是歷史的畫筆。歷史和考古學家透過文學、藝術、建築、器皿來了解人類文明發展過程的種種，寫實的當代藝術是最能體現社會的價值觀的。

◆ 為了創作蒐集資料、自學軟體

怡云在園區工作，學的是理科，卻在色鉛筆裡找到了學習的樂趣。不到兩年的時間，兩幅作品都得到國際藝術家大獎賽的入選。第三幅畫，我們想以街友做主題來創作。蒐集的資料方向為：街友們棲息的場所、聚集的方式、維生的模式、日常的梳理等。

怡云在公園、地下道、火車站、騎樓等一些地點拍了很多照片，也針對街友的生活狀態拍了不少。她為了能將圖片資料組成原創的畫面，特地自學了 Photoshop 軟體，由於缺乏構圖的知識，初期組版花了很多時間。

我鼓勵學員學軟體，新時代要有新思維，這個照片軟體非常好用，能有效的幫助學員做創意。對街友來說，最惡劣的環境是什麼？入冬雨天陰濕又冷、泥濘的路面因坑洞積水，藉著燈光閃閃發亮，路上幾乎沒有行人，年代久遠的霓虹燈早已失去炫麗的光芒。這個被遺忘的角落，是街友們常駐足的地方。

相較之前的組圖，這張明顯的披露出最惡劣的環境，也讓我非常驚豔。怡云的這次嘗試，源自於我提醒她晚上與白日，前者對街友的考驗更大。每個人都有巨大的潛力，只是舒適區待久了，消磨了前進與挑戰的鬥志，而我只是想給學員一個證明自己的機會，結果大大出乎意料之外。

第一張構圖

❶ 將蒐集和街拍到的照片,透過軟體組成原創的畫面。

❷ 街友推著家當占據位置的中央,顯得畫面擁擠,視界流動性弱,這是眾多原創構圖畫面其中的一張。

第二張構圖

❶ 前景調暗、遠方調亮,讓畫面景深、光線差距拉大,凸顯地面水窪、泥濘並且營造破碎、陋巷的氛圍。

❷ 人物佝僂在街道二邊,為清冷的街道增添蕭瑟的氣息。

決定採用第二張構圖,並開始局部上色。

將街道、霓虹燈、街燈陸續上色。

調整整幅畫面的氛圍,將色調再降暗一點,呈現暗夜、陋巷、孤獨、危險的氛圍。

作品二：疫情下的孤寂

作者 柯孟昀
尺寸 76.8×100.5cm（全開）
榮譽
2023義大利Prisma Art Prize入選
2023國際藝術家大獎賽入選

原創發想
留美學生在疫情期間自殺的報導、2021年台灣新冠疫情嚴重時的鎖國，對當下環境的有感而發。

1 創作源起

藝術是對時事的省思、對生活的感悟、對未知的冥想為靈魂的悸動所做的文字、音樂、繪畫創作。一幅好的作品應該具備：表達的技巧、題材的創意、畫面的故事、群眾的共鳴。

長達三年的疫情對全球的影響是巨大而深遠的。我們想敘述與表達在當下生活的狀態。老人與鑰匙兒童一直是大家關注的對象，尤其是對年長者的照護。

台灣已慢慢進入老年社會，這些獨居老人在疫情下的狀態會是怎樣？於是「疫情下的孤寂」畫作應運而生。

不安、恐懼、孤獨的情緒是我們想表達的。疫情期間的禁閉、不能探訪，對獨居的老人尤其惴惴不安。不會使用3C產品，等於阻斷和世界的聯繫。這個全世界都無法倖免的瘟疫，彷彿從歷史穿越到現在，讓我們團結了。

◆ 確立創作的畫面

什麼樣的氛圍能詮釋不安和恐懼的情緒，我覺得是在密閉空間裡。而希望就是一扇窗的那道光，它無疑是心中最強烈的渴望，照進陰暗裡的現實。

畫面因我們的想像而生，在畫作上構圖就是難題，老人的臉、幽閉的空間、讓老人回憶的元素、光線的合理照射角度、空間的位置是臥室還是客廳、整個景深的營造，這些都是改變整張畫面格局的因素。

我與學員討論出創作的畫面感覺，哪些元素在畫面裡是最好的安排，就需要學員的智慧與靈感。但是具體的場景和人物怎麼出來呢？網路搜尋是一個很好的工具。

客廳是家人聚會的地方，我們找到了有沙發的客廳、窗戶邊是小書房、我們放置了筆記本，牆上是充滿回憶的照片，沙發上坐了一位老太太，她也是我們在眾多圖片中組合出來的。

這些碎片經過整理、構圖後畫面感出來了。這時候光線的角度是亂的，而這個光線恰巧是最後一根稻草，也就是畫龍點睛的最重要步驟，這個氛圍才是將所有的情緒透過暗示醞釀出

來，成就一幅好作品的最後拼圖。當然這些畫面的生成是透過 Photoshop 軟體構圖出來的。

♦ 繪製的重點

主角臉的表情是最重要的關鍵，也就是畫作的原始尺寸設定。2K（54×78cm）為學員常用的尺寸，也是展覽競賽常用尺寸，用在「疫情下的孤寂」，人物的表情就出不來，畫畫不是畫尺寸，而是因畫面需要而產生。

我建議用1K（76×100cm），畫面層次感才會清晰呈現，當然難度相對提高。單就畫面顏色表達、疊色深度的層次就是問題，因為色鉛筆的疊色次數有限，明明知道畫面深度不夠，但就是畫不進去，強畫就會導致畫面「破洞」。

孟昀不是科班出身，也沒有相關的背景，僅憑著一腔熱血與堅持不懈的努力。我是設計師出身，對於無中生有和整合元素本就是養成訓練的一部分，所以我的提點、建議和指導，讓她有明確方向去創作。

畫作進行中堪稱順利，也有些微的調整，例如：人的表情過於明朗、精明不夠慈祥。職場菁英練就的是強悍，而老太太應該是兒孫滿堂但不在身邊，這才是一般家庭的寫照。至於景深問題，我們幸運的找到筆芯更軟、疊色次數能更多的色鉛筆，讓孟昀完成首張原創的畫作。

i

元素構成後的畫面。

ii

❶ 格放法構圖完成，老太太的臉部著色。

❷ 初學者的第一幅作品，初始畫面應避開難度較高或重要的地方，例如：人臉，因為孟昀畫作已得獎多次，故不再此限。

iii

畫出身體上半身，受光與陰暗的立體。

金黃色沙發和老太太之間的光影層次。

加入周遭物件的著色，整個氛圍開始顯現。

加深陰暗的面，光線反差加大。

老太太的神色太犀厲，在皺紋、嘴角的細微處模糊、修淡處理。

臉部表情柔和了，通常生氣時嘴角向下；微笑時嘴角是向上彎曲。

修整後的完整效果。

作者 邱惠馨

尺寸 43.5×74cm

榮譽 義大利Prisma Art Prize入選

原創發想

旅遊中的街拍。對街的建築倒映在櫥窗上與街拍中的行人和櫥窗裡的擺設彼此交疊，整個畫面形成多緯度空間，亂中有序、相映成趣。

「2016年家族旅遊，造訪加拿大Quebec市，參觀一教堂時，經過了這令我驚豔的精品櫥窗，店內大大小小的馬賽克燈，閃耀在我眼前，好美喔！隨手拿起手機拍下這櫥窗，但在手機裡展現出的另一空間，窗外的景物倒映在櫥窗玻璃上，那實與虛、冷與暖的交流對話，太有趣了。

透過對話交談，一切都會是協調的、融合的，我想透過這作品表達人與人之間的關係，無關出生、地位、財富，大家彼此包容，分享，溝通，一切都會像畫面一樣美好，融合！」惠馨說。

COLUMN 1 創作的初衷

　　這是66歲惠馨的第三張畫作，當初她提及想畫這張時，我持反對意見。理由是這張照片的場景複雜，難度較高，當下她的程度很難掌握。拗不過她的堅持，我只提出一個要求，那就是：對每一個空間的重疊要很清楚，尤其是櫥窗裡的擺設。

　　這幾年的色鉛筆教學，面對99％都是素人學員，我發現了一個有趣現象，得到國際展覽入選的，不一定是學基礎課程時優秀的學員，最大的變數是面對第一張畫作時的學習態度。耐挫力、堅持、肯吃苦、不投機走捷徑、完美主義。

　　教惠馨真的是考驗我的情商，每次課程都要透過不同的方式講解，有時甚至某段課程重新來過。偶爾我會因不耐語氣有點頹喪，但是她完美的學習態度，讓老師都折服。我想能聽懂我話裡的要求和期望的學員，縱使程度很弱，只要不放棄都能有所成，這就是我寫這個故事的原因。

Step i

加拿大Quebec市街拍的照片。

Step ii

構圖就是一個大工程，格放法構圖雖慢，但是精準度高，並做了基本色。

Step iii

大致完成80%，針對每個重要的場景做區隔，整張畫作才有層次。

❶ **倒影一**：天空、教堂建築和樹形。天空加深灰色、藍色；靠近燈的地方染一些微紅；建築和樹都要加灰黑色、藍色，如此更能凸顯吊燈的明亮。

❷ **倒影二**：路人。走動的路人和紅色的擺飾重疊，兩色注意明顯的差異。

❸ **玻璃的面**：玻璃將戶外、室內與建築的倒影做了交匯，須注意玻璃反光和反光裡的物件。

❹ **櫥窗裡的擺設**：每一區的間隔與擺放的前後關係，左邊中間顏色要深沉，空中的燈光與周圍要有暈色的關係。

❺ **空中的燈**：燈具顏色裡要加入黃色或桔色，左右或上下顏色須深，才能顯現出燈具的立體。

Step iv

完成最後的修飾，明暗間拉大，層次就出來了。

樂活色鉛筆
輕鬆繪

Lohas people draw easily with colored pencils

用簡單公式，塗繪出超寫實畫作

國家圖書館出版品預行編目（CIP）資料

樂活色鉛筆輕鬆繪：用簡單公式,塗繪出超寫實
畫作/謝瑞芳作.--初版. -- 臺北市：四塊玉文創有
限公司, 2024.01
　　面；　公分
　　ISBN 978-626-7096-75-8(平裝)

1.CST: 鉛筆畫 2.CST: 繪畫技法

948.2　　　　　　　　　　112019597

 http://www.ju-zi.com.tw
三友圖書
友直 友諒 友多聞

 三友官網　　 三友 Line@

書　　　名	樂活色鉛筆輕鬆繪： 用簡單公式，塗繪出超寫實畫作	
作　　　者	謝瑞芳	
主　　　編	譽緻國際美學企業社・莊旻嬑	
美　　　編	譽緻國際美學企業社・羅光宇	
攝 影 師	吳曜宇	
發 行 人	程顯灝	
總 編 輯	盧美娜	
美術編輯	博威廣告	
製作設計	國義傳播	
發 行 部	侯莉莉	
印　　　務	許丁財	
法律顧問	樸泰國際法律事務所許家華律師	

藝文空間	三友藝文複合空間
地　　　址	106 台北市安和路 2 段 213 號 9 樓
電　　　話	（02）2377-1163
出 版 者	四塊玉文創有限公司
總 代 理	三友圖書有限公司
地　　　址	106 台北市安和路 2 段 213 號 9 樓
電　　　話	（02）2377-4155
傳　　　真	（02）2377-4355
E-mail	service@sanyau.com.tw
郵政劃撥	05844889 三友圖書有限公司
總 經 銷	大和書報圖書股份有限公司
地　　　址	新北市新莊區五工五路 2 號
電　　　話	（02）8990-2588
傳　　　真	（02）2299-7900
初　　　版	2024 年 1 月
定　　　價	新臺幣 520 元
I S B N	978-626-7096-75-8（平裝）

協力團隊｜方怡云、朱婉如、林青錦、蕭婧如、
聶其華、張可薇、許瑋庭、邱惠馨、
李欣玲、宋美芳

畫作提供｜Anita 周、陳維如、柯孟昀、邱惠馨、陳品竹、游綠瑩、林青錦、陳秋雅、方怡云、
張孟琳、秦宜萍、邱美雲、孫慧蘭、林瑩真、杜慧慧、邱奕娟、Maggie 賴、楊程琴、
羅雯、陳麗芳、宋美芳、陳沂、陳浩智、黃淑穗、朱婉如、風書